迷宮著色書

玩色彩★樂遊★愛自由

夢境迷宮

Shakespeare Can Be Fun

帶著幻想、希望與童心去冒險！

A lovely coloring storybook for everyone.

Niksharon ◎著

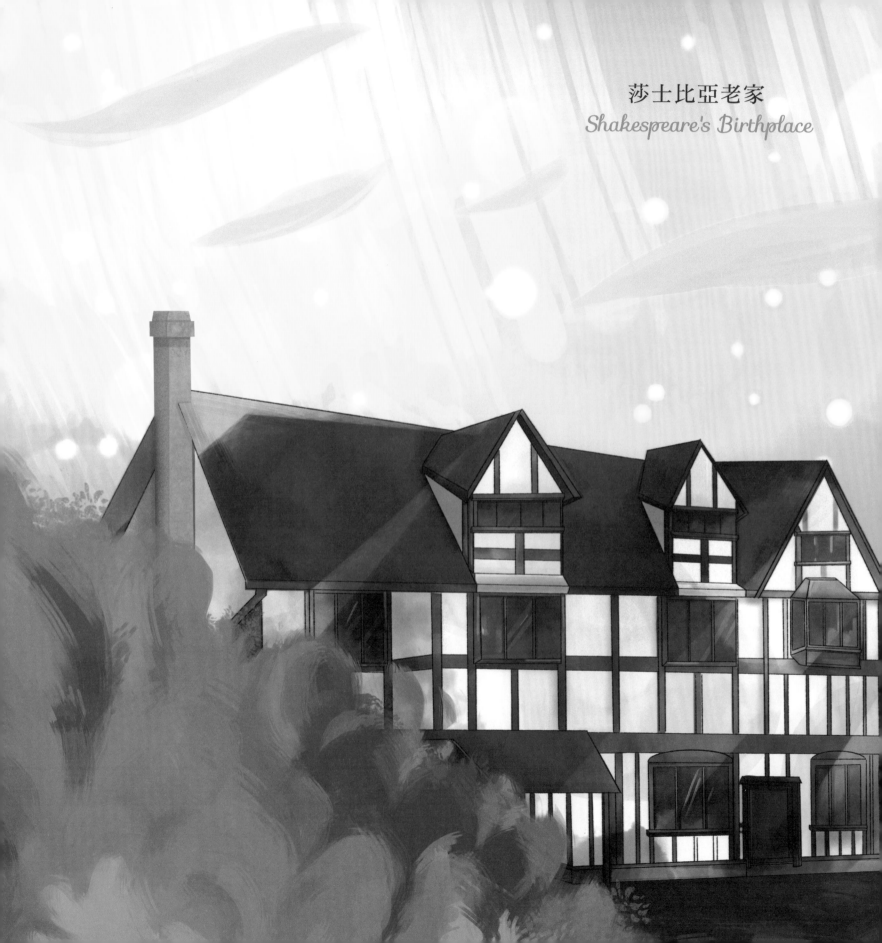

莎士比亞老家
Shakespeare's Birthplace

前言
Preface

莎士比亞是英國文學史上最具天分的詩人和劇作家，他的作品從十六世紀開始，影響了全世界文壇四百年之久。基於對莎士比亞的好奇，想了解為什麼莎士比亞的名字在世界上如此響亮，我的背包裡總是裝滿了從文化局圖書館中借來的、有關於莎士比亞的書。

圖書館借書的期限為一個月，十二分之一年，也就是說，在這四萬三百二十分鐘，在這珍貴的七百二十個小時裡，我陷在伊莉莎白女王統治英國的黃金時代。任何一本關於莎士比亞的書，我都續借超過三次以上。這個循環持續了好久時間，每對他多了解一些，就多佩服他一點。於是，我將關於他的書都買了下來……

對多數家長來說，莎士比亞的作品並不容易閱讀。對成人是如此，更別說要孩子自我學習了。如果機智、幽默、風趣都是後天學習而來的，那莎士比亞的作品肯定是學習素養教科書的首選！

這是一本能親子共讀並且能毫無壓力的與莎士比亞攀上關係的書，企圖顛覆成人對文學的看法，找回潛藏我們體內的，那有趣的、天真的、純潔的赤子之心，突破「名言」的羈絆。以插畫為萬物命名，角色設計熱情活潑，充滿了幻想、充滿了希望，也充滿了童心的記憶。

練習
Practice

在英國讀書的那年，我買了一本全新的素描簿，黑色封面上印著「UNIVERSITY OF SOUTHAMPTON /Winchester School of Art/ Acid free 140gam/Extra Wet Strength/Made in United Kingdom by Seawhite of Brighton」。我聽見自己呢喃自語著:「這就是莎士比亞的筆記本。」

我開始在這本簿子裡素描，畫那些不斷央求我將它們畫下來的東西。

在素描過程中，我被充分授權，可以決定何時放棄它、重畫一張。有時我不僅觀察物體的結構，還觀察它們所散發出來的活力，比如說，它們如何與光影、空間彼此互動。

這本素描簿，不像小學生字練習簿那樣死板，它永遠沒有被畫完的那天；也沒有人可以斷定這本素描簿是完成的那樣。繪畫的世界裡，我恣意忘我而且真正的自由。

love Nature !!

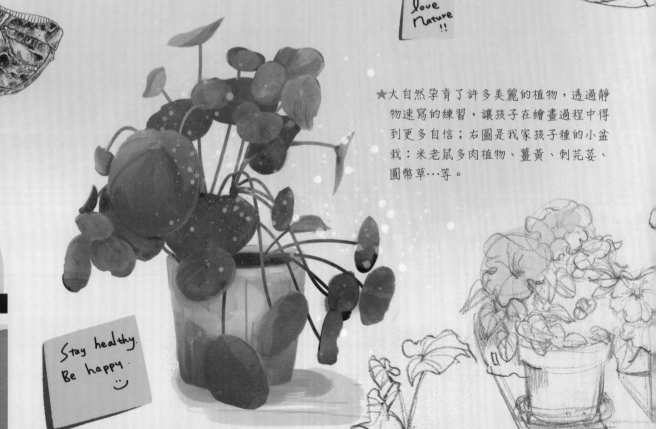

Stay healthy. Be happy. :)

★大自然孕育了許多美麗的植物，透過靜物速寫的練習，讓孩子在繪畫過程中得到更多自信；右圖是我家孩子種的小盆栽：米老鼠多肉植物、薑黃、刺芫荽、圓幣草…等。

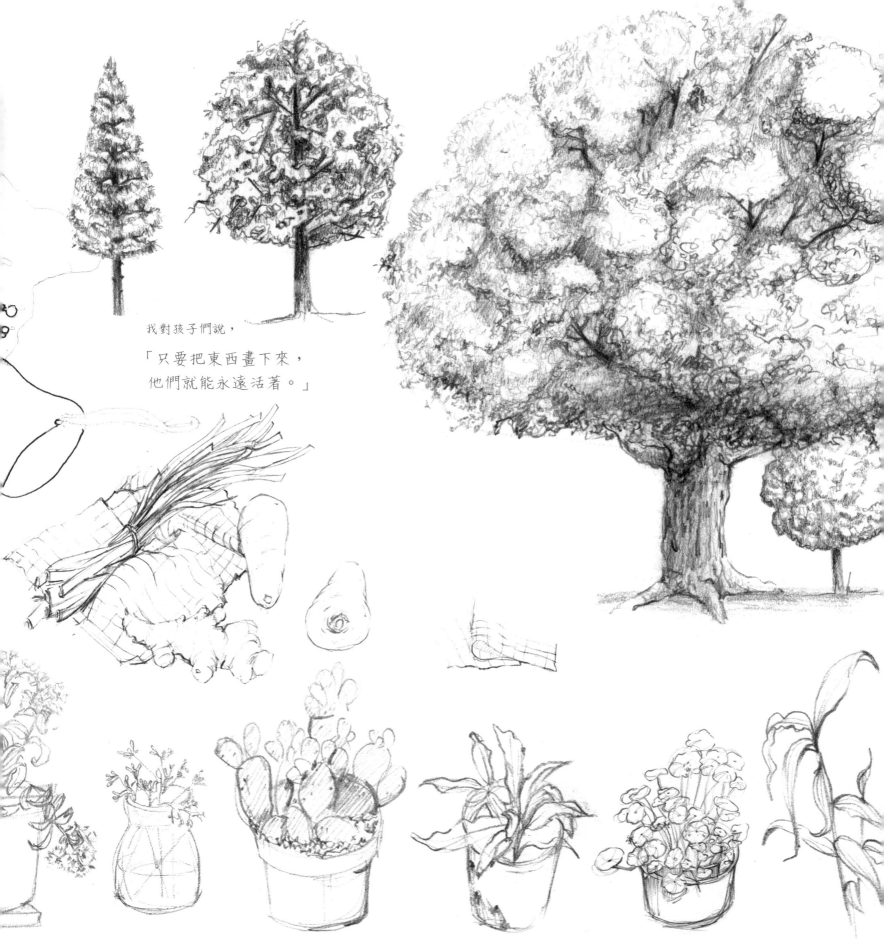

我對孩子們說，

「只要把東西畫下來，
他們就能永遠活著。」

不論春、夏、秋、冬，當孩子安靜地坐在我身邊，我都會幫他們畫張素描，就好像是在遵守約定，也像在服從某種命令。他們，猶如細沙受微風輕拂，以幾乎讓人無可察覺的速度改變面容、改變身體姿態。

看著滿是家人的素描簿，我對孩子們說：「換你們幫我畫一張吧！」

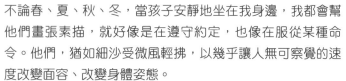

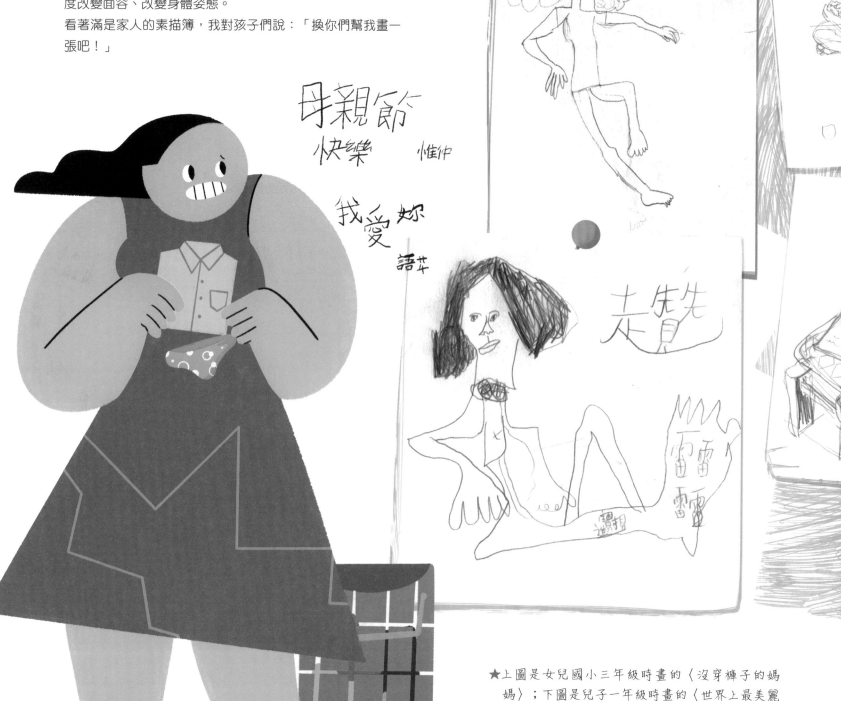

★上圖是女兒國小三年級時畫的〈沒穿褲子的媽媽〉；下圖是兒子一年級時畫的〈世界上最美麗的媽媽〉。

我懂此刻的你在想什麼……

★每天五分鐘的人物速寫，讓繪畫功力大幅提升。
（我媽有睡午覺的習慣，有個這麼穩重的模特兒，
真的是老天的恩賜。）

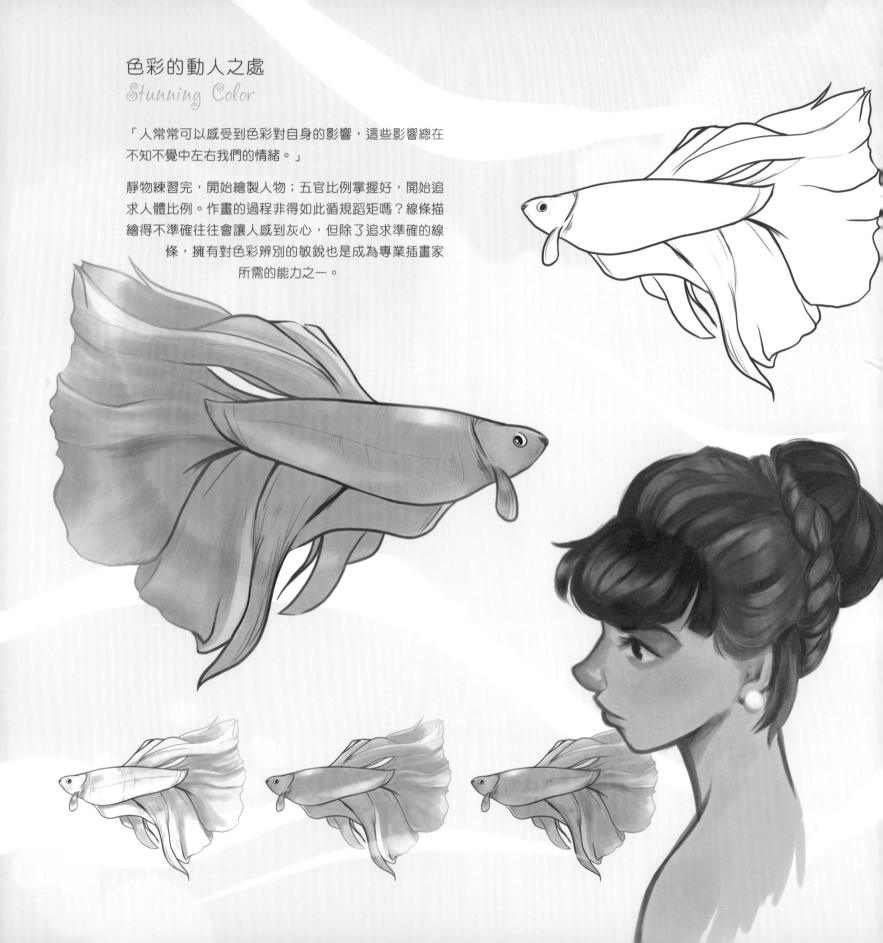

色彩的動人之處
Stunning Color

「人常常可以感受到色彩對自身的影響，這些影響總在不知不覺中左右我們的情緒。」

靜物練習完，開始繪製人物；五官比例掌握好，開始追求人體比例。作畫的過程非得如此循規蹈矩嗎？線條描繪得不準確往往會讓人感到灰心，但除了追求準確的線條，擁有對色彩辨別的敏銳也是成為專業插畫家所需的能力之一。

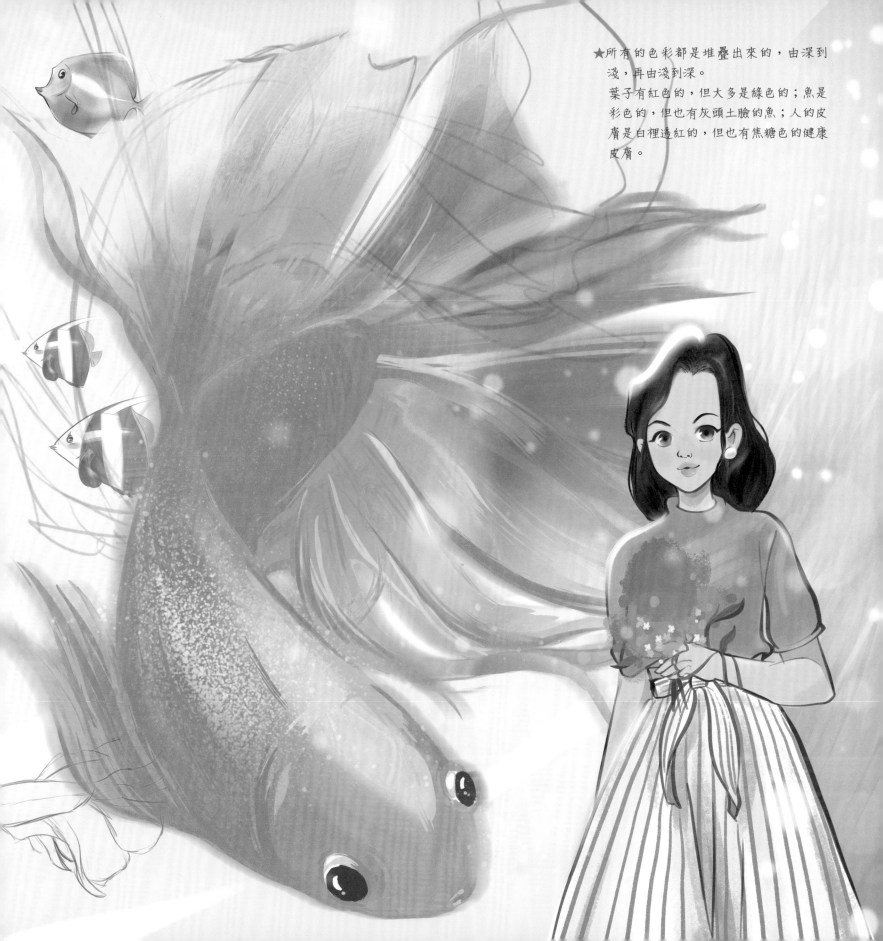

★所有的色彩都是堆疊出來的，由深到
　淺，再由淺到深。
　葉子有紅色的，但大多是綠色的；魚是
　彩色的，但也有灰頭土臉的魚；人的皮
　膚是白裡透紅的，但也有焦糖色的健康
　皮膚。

使用說明
Reader's Guide

我們可能都有共同的經驗，剛從網路上購得一本新書，看到一段很棒的佳句，正想拿支筆畫上重點，卻突然猶豫著是否在書本上留下記號，「要畫嗎？還是打在手機的備忘錄吧！」

明明是想買給孩子的著色書，拆掉包膜，翻了幾頁後，你是否對孩子說過這句話：「這本書裡面好可愛，媽媽去影印，你不要畫在書上！」

近年來，除了使用傳統手繪工具──彩色筆、色鉛筆、水彩……，電腦繪圖則是一項新的技能，也是席捲整個插畫圈的狂潮。家長可以將著色頁拍照或掃描，然後存至電腦或平板的相簿資料夾，再進行繪圖或著色練習。

在眾多繪圖APP中，除了專業的PHOTOSHOP、PROCREATE，可免費使用的MediBang Paint真是一套適合初學者的專業繪圖軟體；它能將黑白畫稿轉化成適合著色的線稿，著色完的圖檔還可以當作孩子手機的桌布、通訊軟體聊天頁的背景、臉書上的封面設計，或是列印出來當成禮物包裝紙……

想試著玩玩看的話，以下有詳細使用說明──

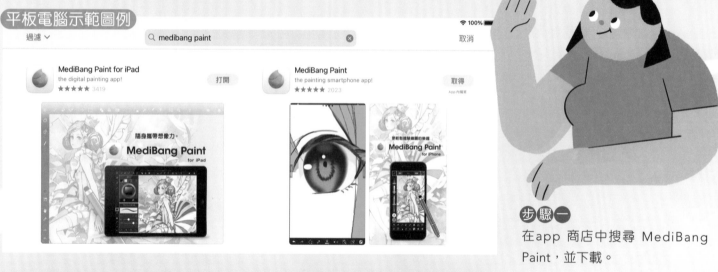

步驟一
在app 商店中搜尋 MediBang Paint，並下載。

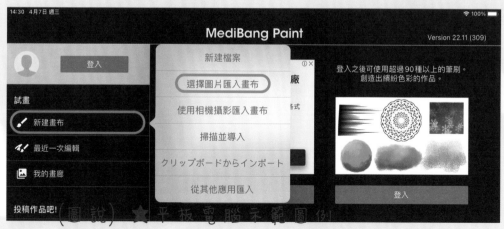

（圖說）★平板電腦示範圖例

步驟二
點選左上方的「新建畫布」，然後選擇圖片匯入畫布。（從「相簿」檔案夾裡選取欲著色的圖片）

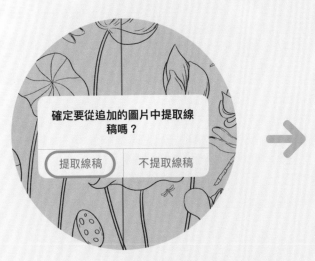

確定要從追加的圖片中提取線稿嗎？

提取線稿　　不提取線稿

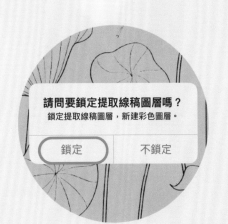

請問要鎖定提取線稿圖層嗎？

鎖定提取線稿圖層，新建彩色圖層。

鎖定　　不鎖定

步驟三

匯入圖片後，按下提取線稿，再按鎖定，你將可以得到透明底圖的描線。

★筆刷清單裡有各式各樣的著色方式，
大家可以玩玩看喔！

步驟四

在圖層列表中，將線稿Layer1拖曳至Layer2下方。並在Layer2著色稿塗上顏色。

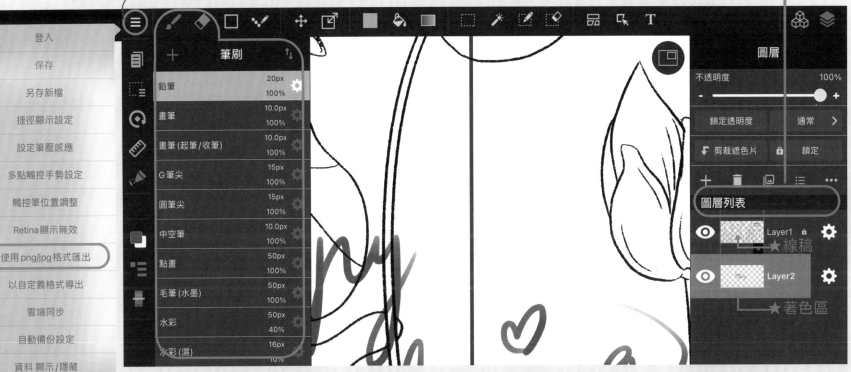

選單	筆刷	
登入	鉛筆	20px / 100%
保存	畫筆	10.0px / 100%
另存新檔	畫筆 (起筆/收筆)	10.0px / 100%
捷徑顯示設定	G筆尖	15px / 100%
設定筆壓感應	圓筆尖	15px / 100%
多點觸控手勢設定	中空筆	10.0px / 100%
觸控筆位置調整	點畫	50px / 100%
Retina顯示無效	毛筆 (水墨)	50px / 100%
使用png/jpg格式匯出	水彩	50px / 40%
以自定義格式導出	水彩 (濕)	16px / 10%
雲端同步		
自動備份設定		
資料 顯示/隱藏		
重置提示顯示設置		

圖層

不透明度　　100%

鎖定透明度　　通常 >

剪裁遮色片　　鎖定

圖層列表

Layer1　★線稿

Layer2　★著色區

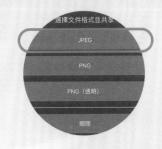

選擇文件格式並共享

JPEG

PNG

PNG (透明)

關閉

步驟五

著色完成後，按下左上角選單圖示，選擇「使用png/jpg格式匯出」，再將JPEG檔儲存至「相簿」檔案夾就大功告成啦！

★使用3C裝置繪圖時，每十分鐘就要閉上雙眼，讓靈魂之窗好好休息。

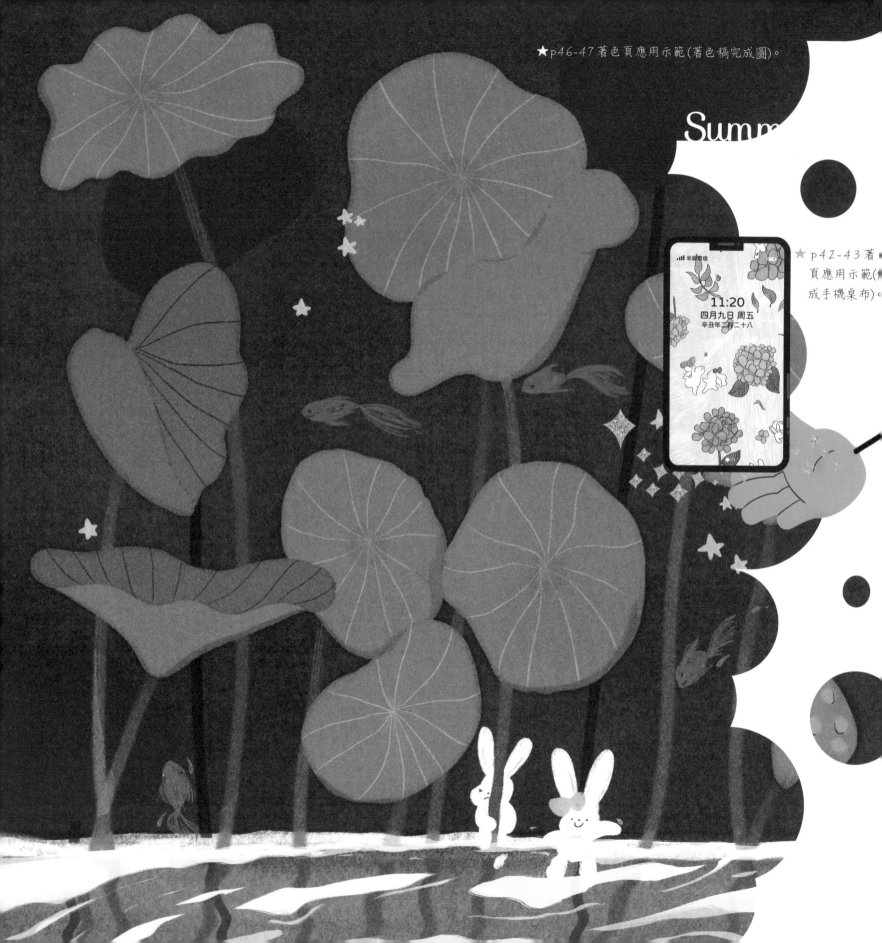

★p46-47 著色頁應用示範(著色稿完成圖)。

Summ

★ p42-43 著
頁應用示範(
成手機桌布)。

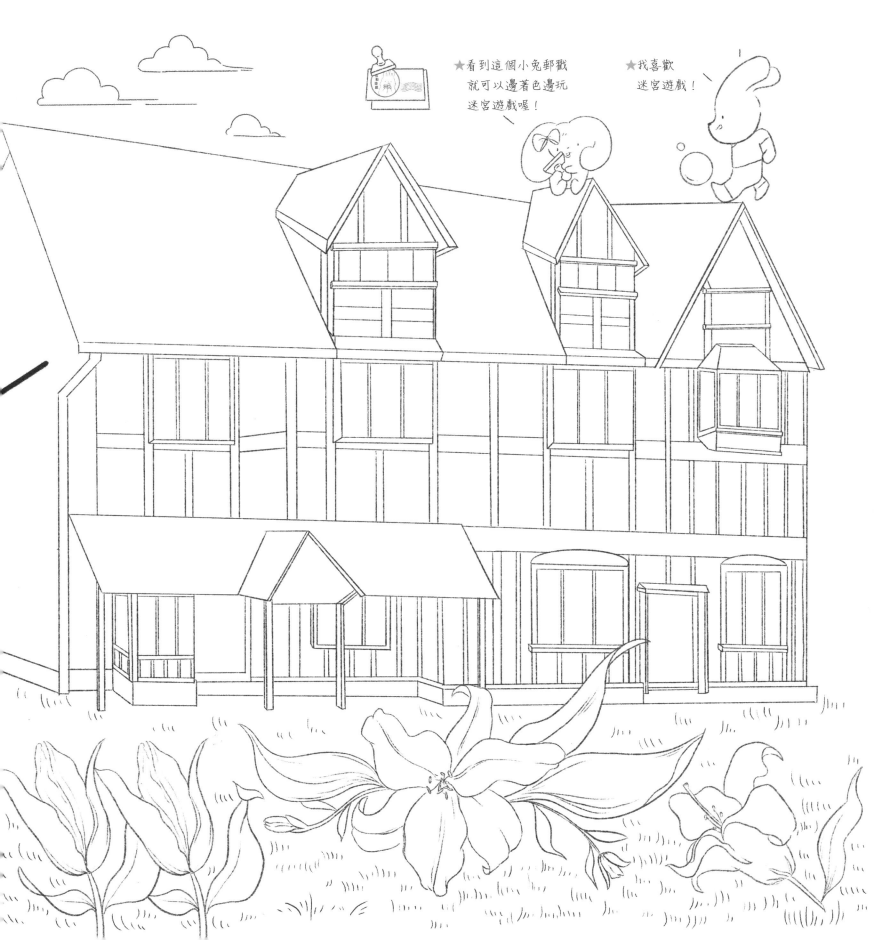

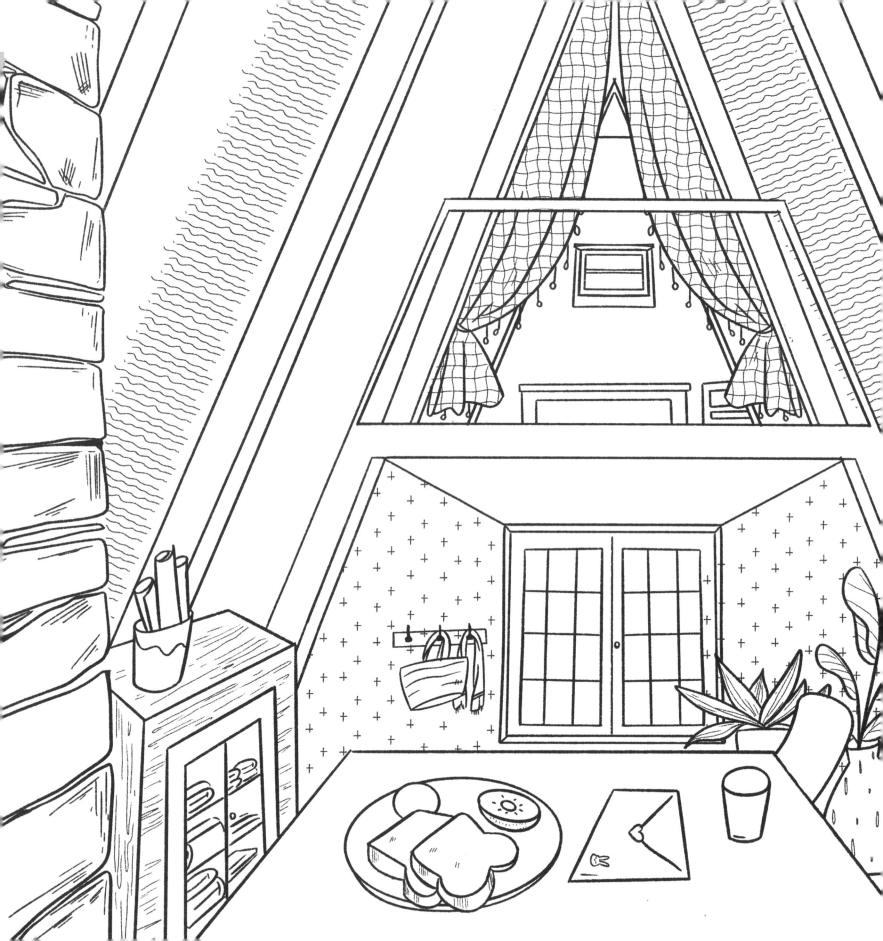

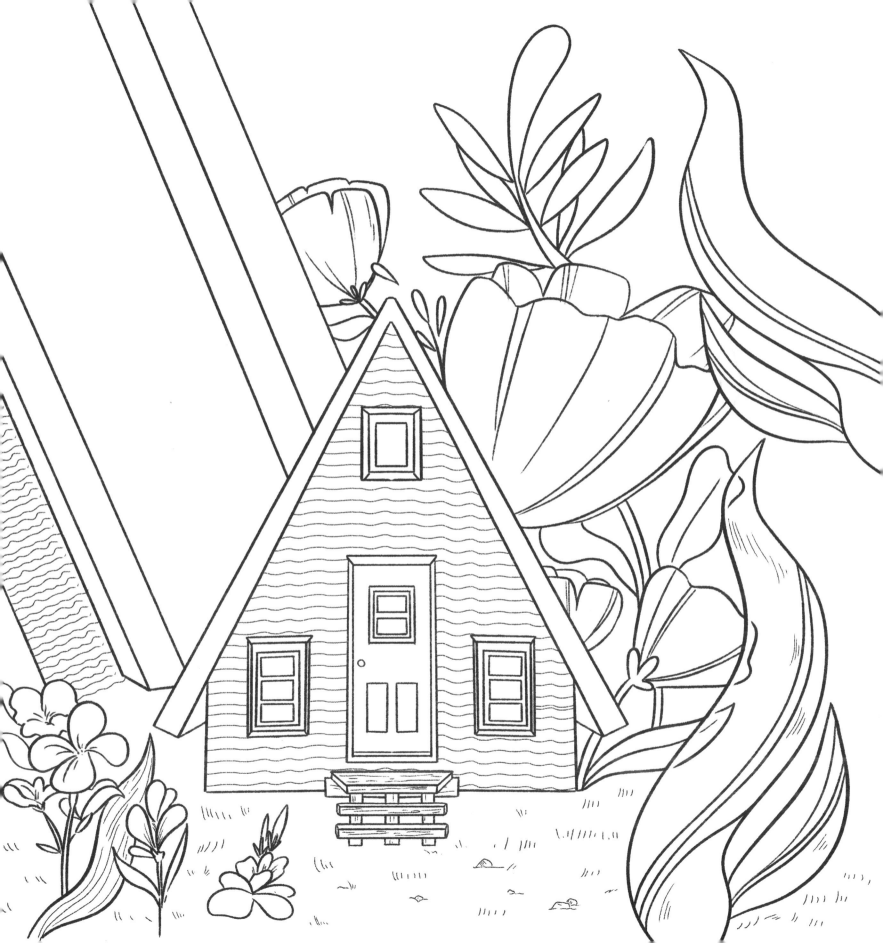

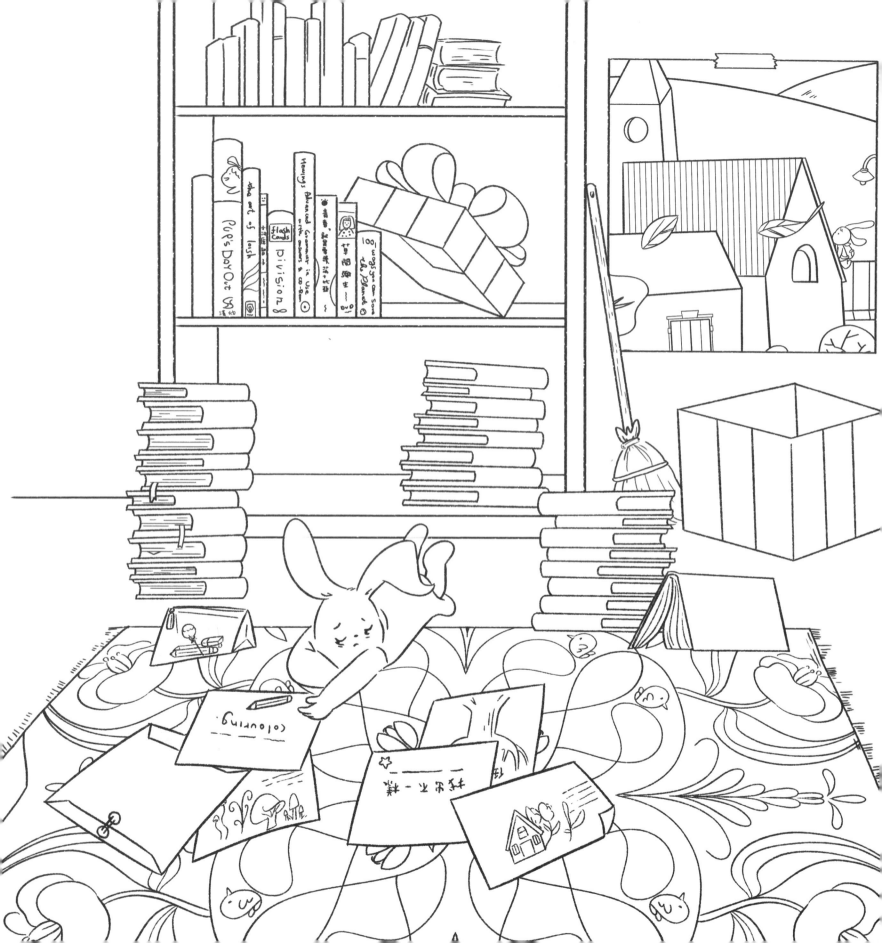

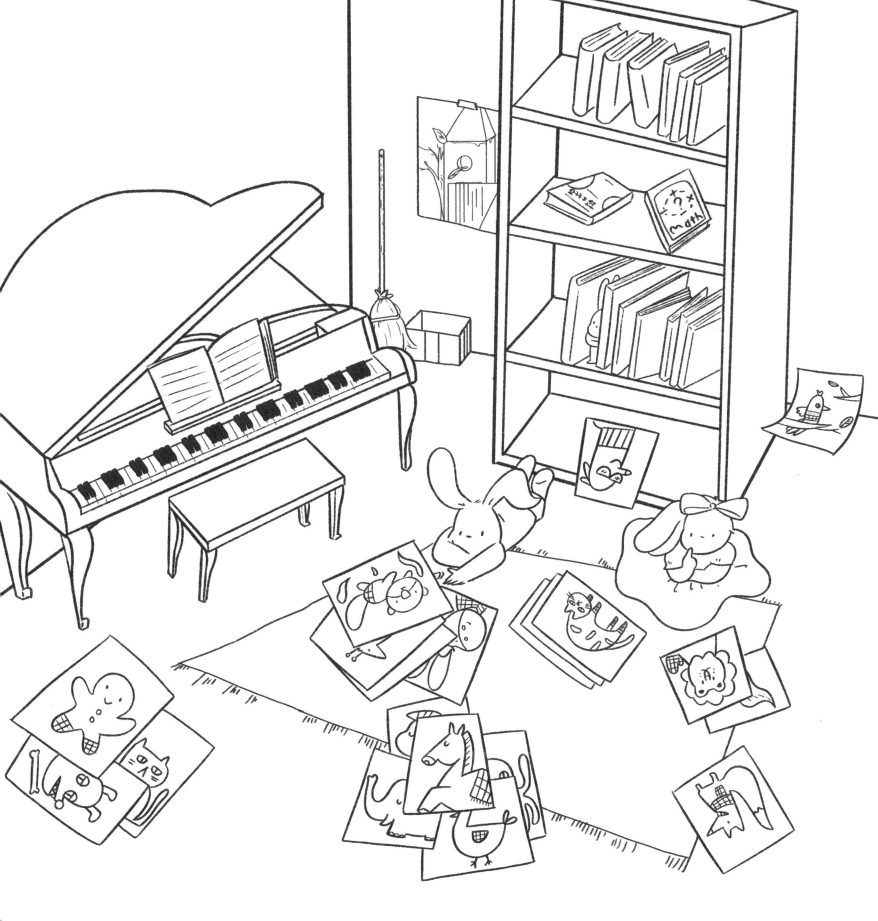

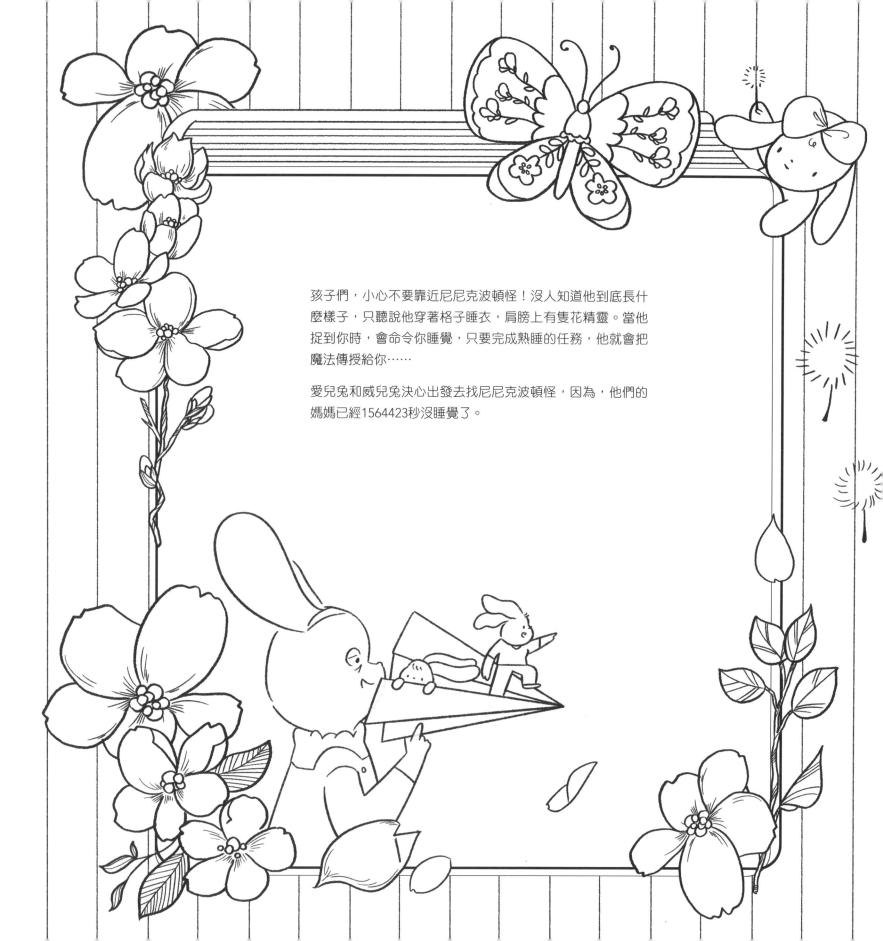

孩子們，小心不要靠近尼尼克波頓怪！沒人知道他到底長什麼樣子，只聽說他穿著格子睡衣，肩膀上有隻花精靈。當他捉到你時，會命令你睡覺，只要完成熟睡的任務，他就會把魔法傳授給你……

愛兒兔和威兒兔決心出發去找尼尼克波頓怪，因為，他們的媽媽已經1564423秒沒睡覺了。

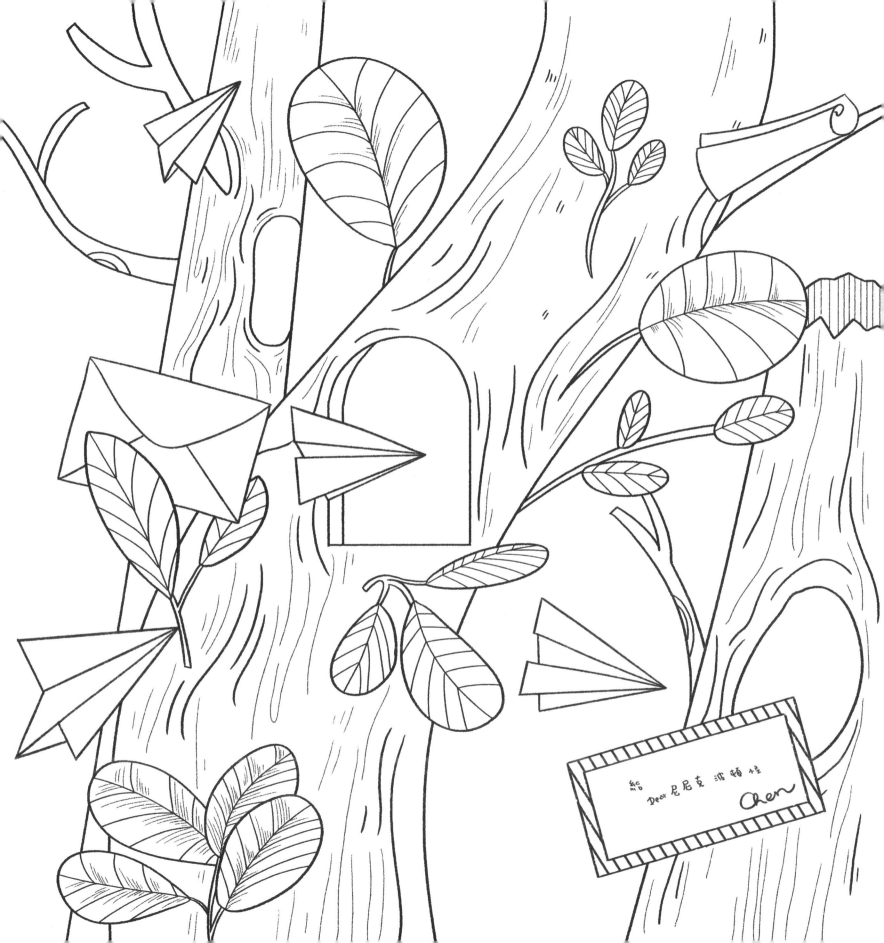

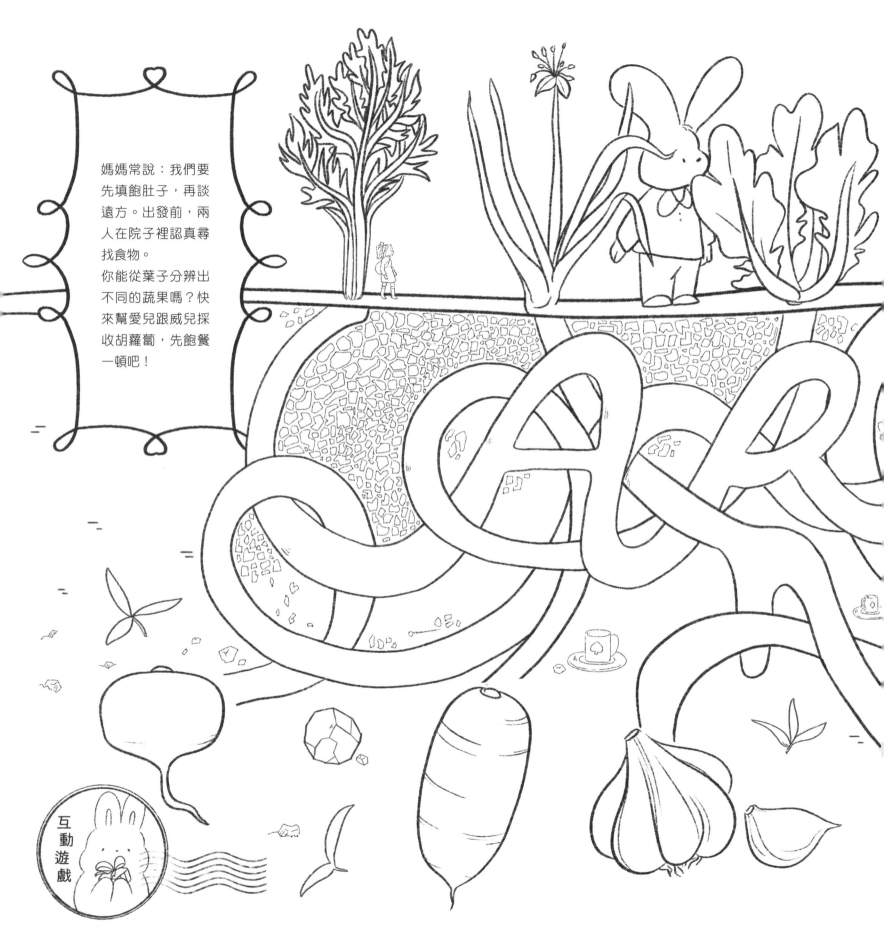

媽媽常說：我們要先填飽肚子，再談遠方。出發前，兩人在院子裡認真尋找食物。

你能從葉子分辨出不同的蔬果嗎？快來幫愛兒跟威兒採收胡蘿蔔，先飽餐一頓吧！

互動遊戲

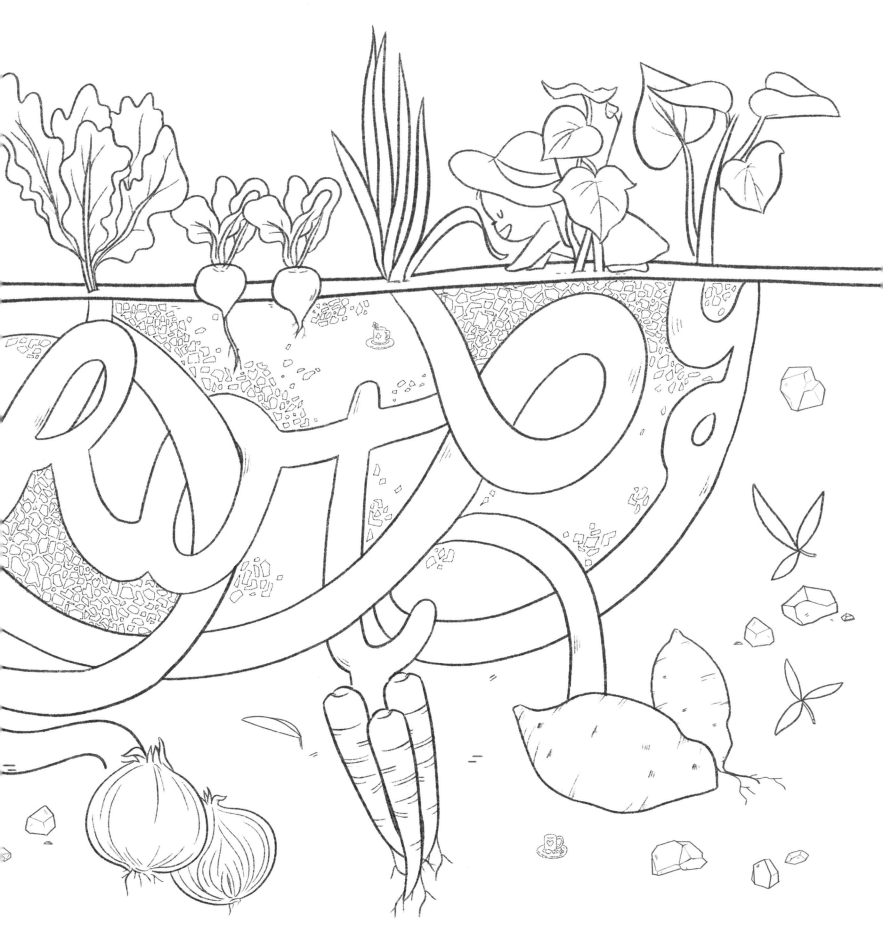

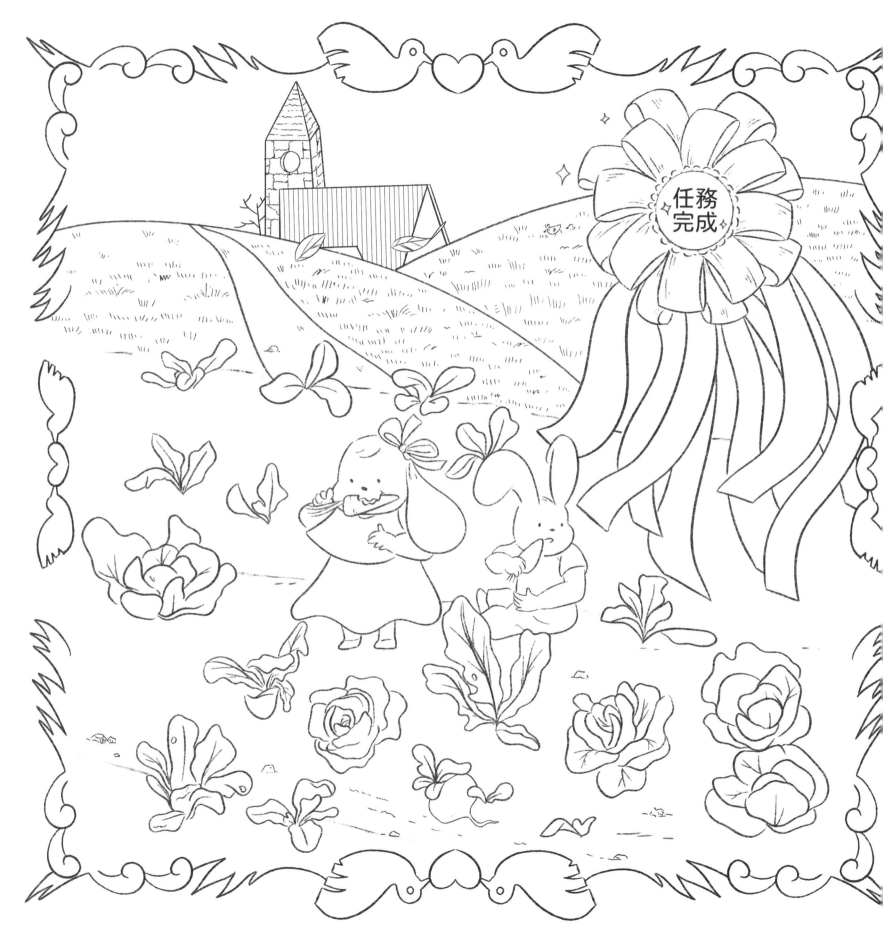

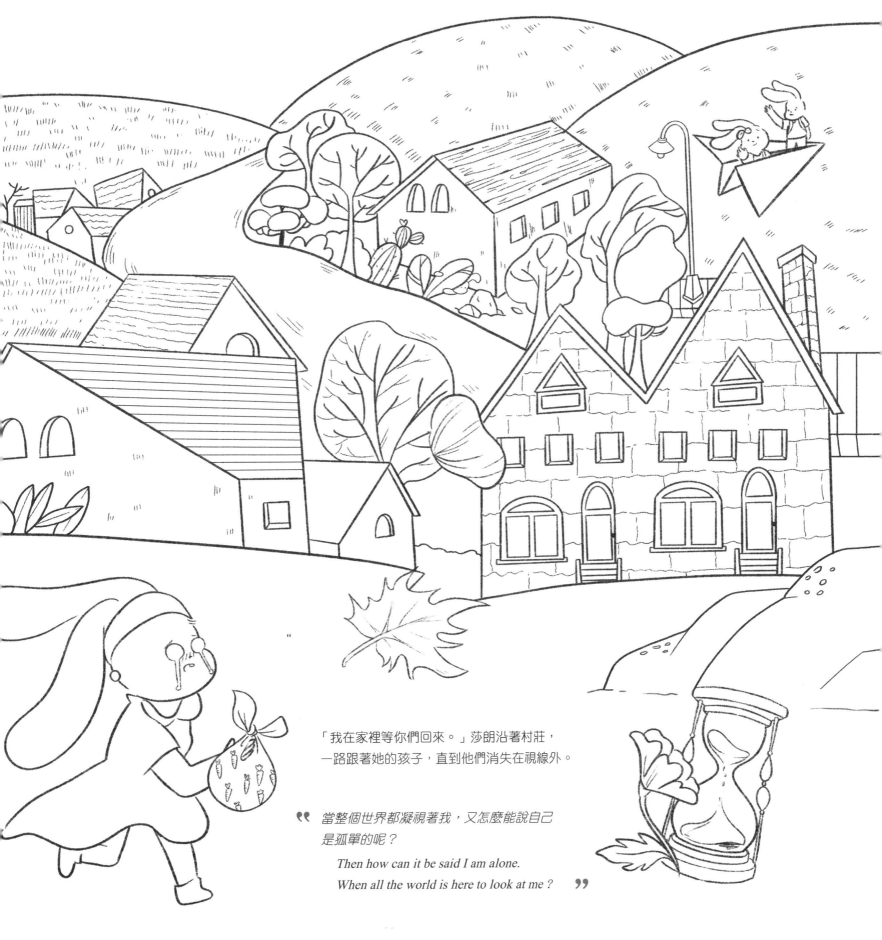

「我在家裡等你們回來。」莎朗沿著村莊，
一路跟著她的孩子，直到他們消失在視線外。

當整個世界都凝視著我，又怎麼能說自己
是孤單的呢？

Then how can it be said I am alone.
When all the world is here to look at me？

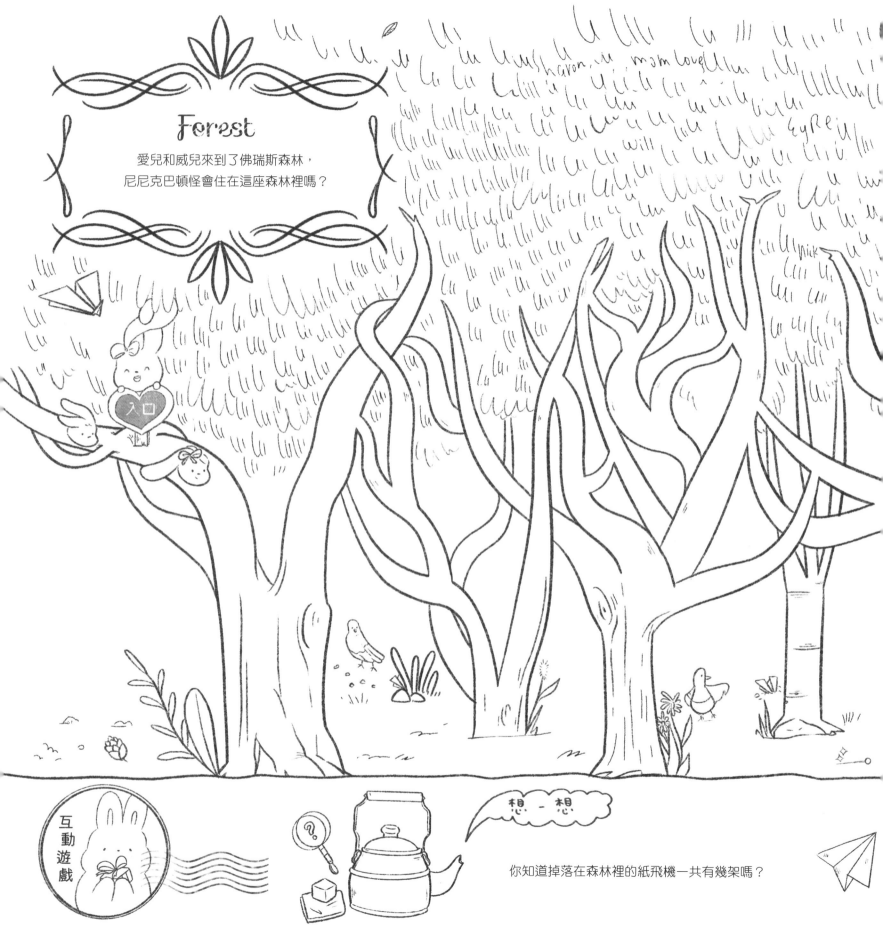

Forest

愛兒和威兒來到了佛瑞斯森林，
尼尼克巴頓怪會住在這座森林裡嗎？

入口

互動遊戲

想一想

你知道掉落在森林裡的紙飛機一共有幾架嗎？

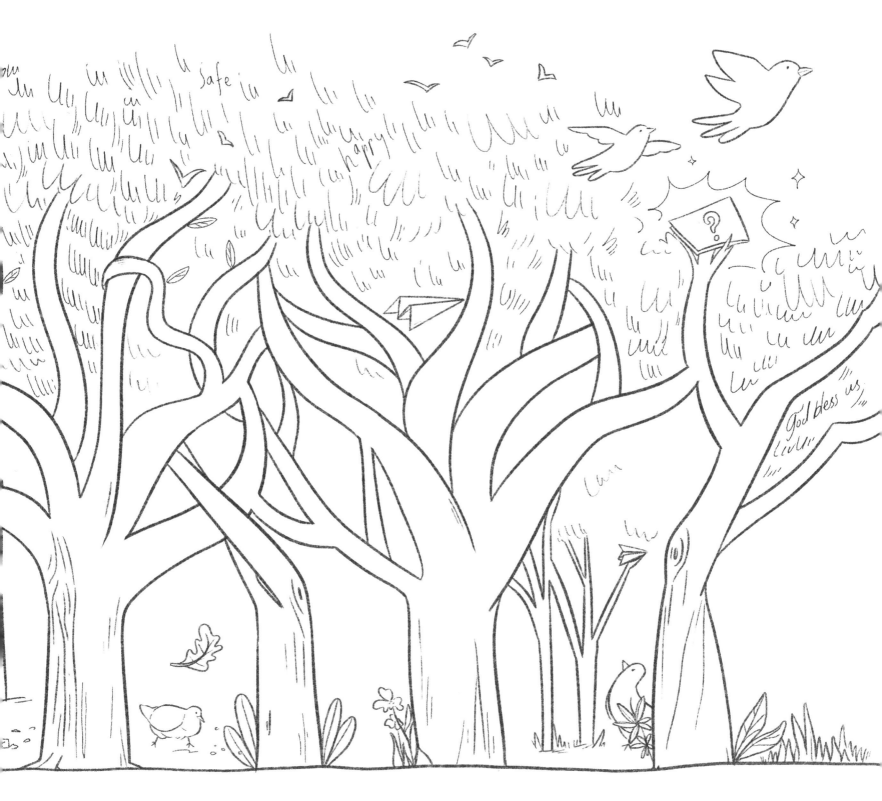

喚醒俏皮的歡樂精神；
將憂鬱都驅趕到墳墓；
讓蒼白的伴侶遠離我們的盛典。

Awake the pert and nimble spirit of mirth;
Turn melancholy forth to funerals;
The pale companion is not for our pomp.

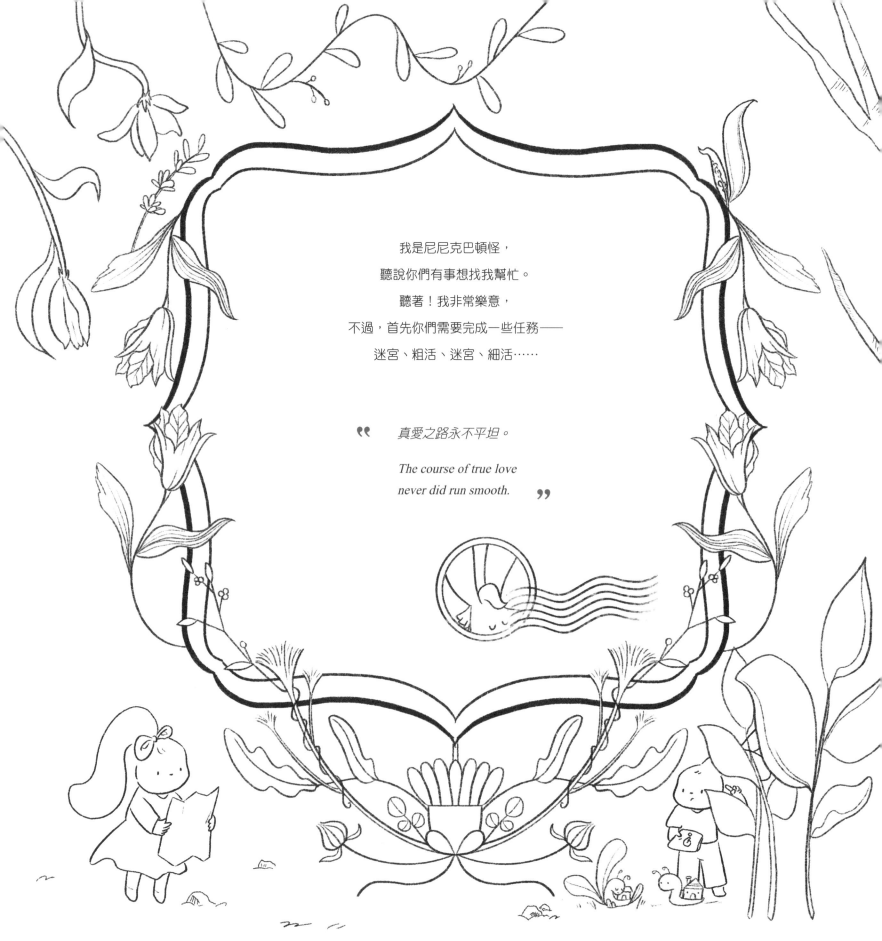

我是尼尼克巴頓怪，
聽說你們有事想找我幫忙。
聽著！我非常樂意，
不過，首先你們需要完成一些任務——
迷宮、粗活、迷宮、細活⋯⋯

" 真愛之路永不平坦。

The course of true love
never did run smooth. "

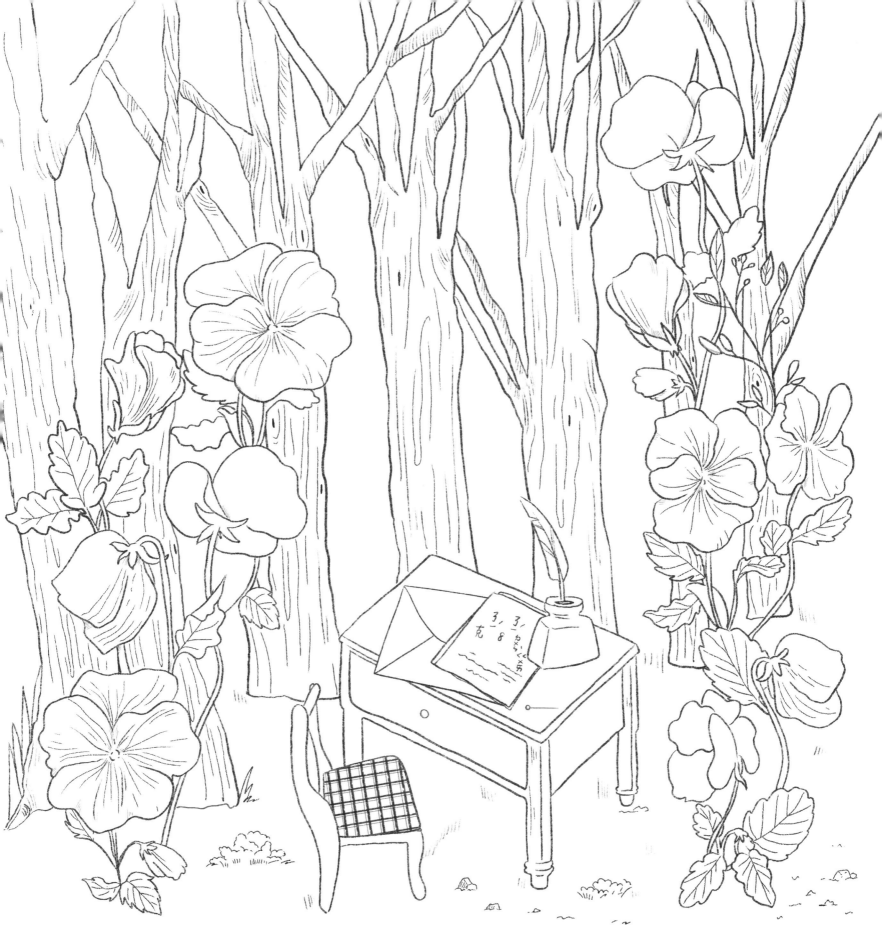

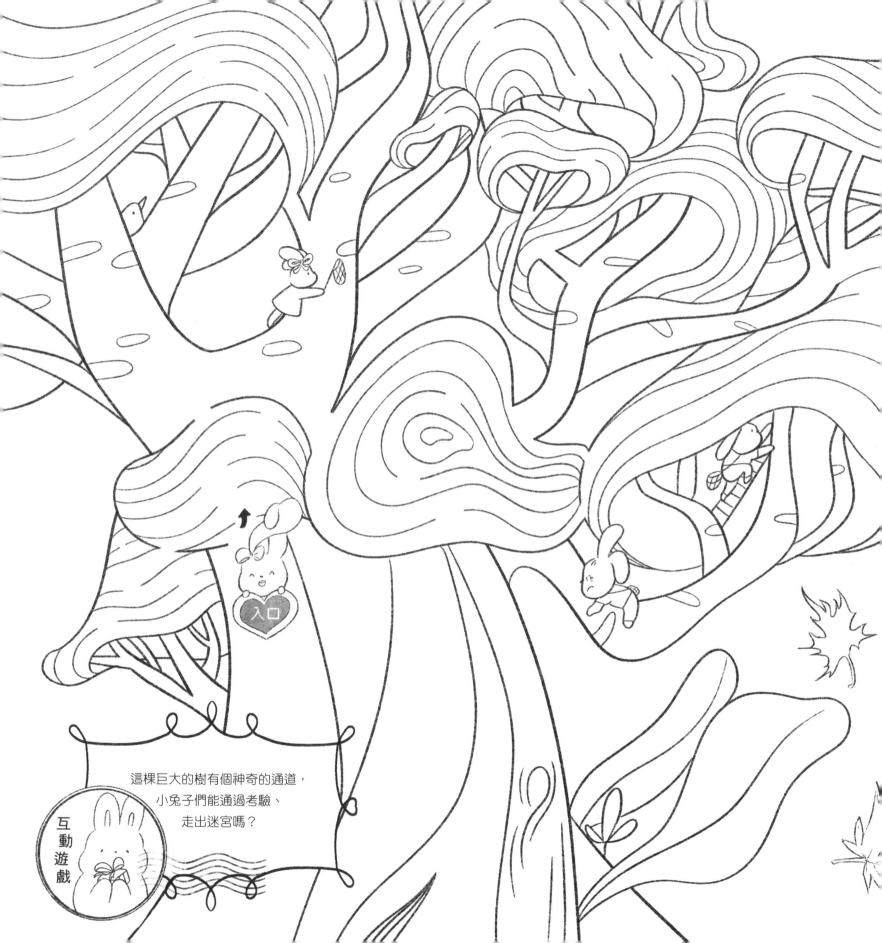

入口

這棵巨大的樹有個神奇的通道，
小兔子們能通過考驗、
走出迷宮嗎？

互動遊戲

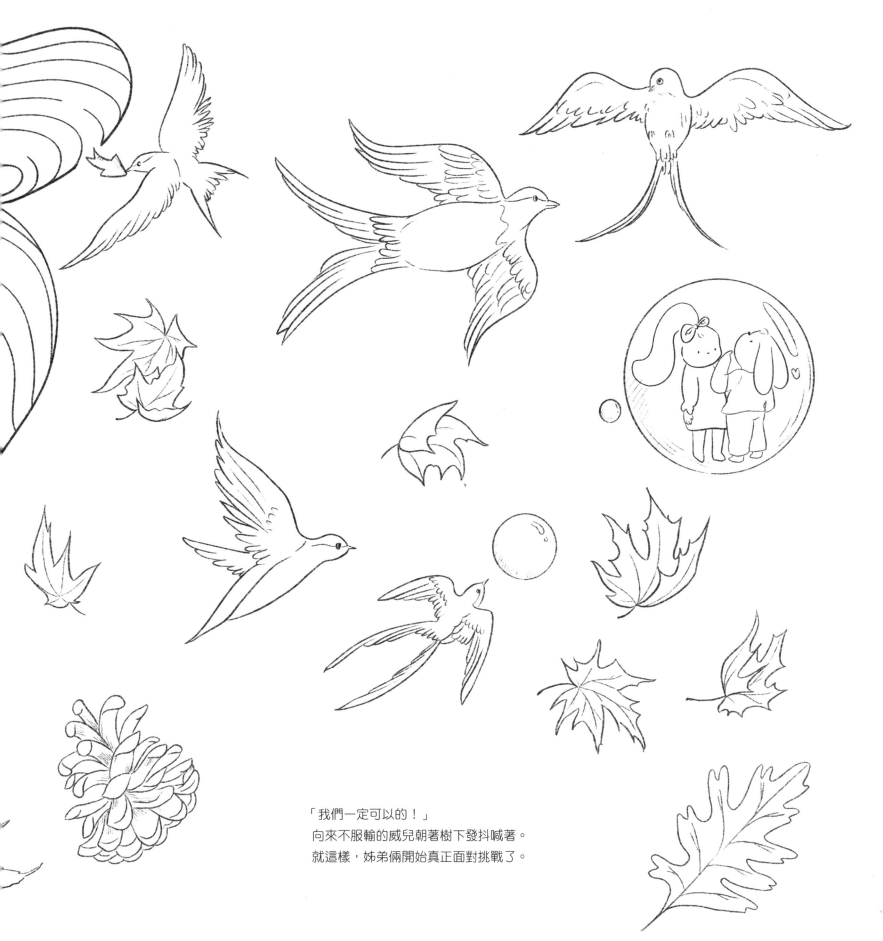

「我們一定可以的！」
向來不服輸的威兒朝著樹下發抖喊著。
就這樣，姊弟倆開始真正面對挑戰了。

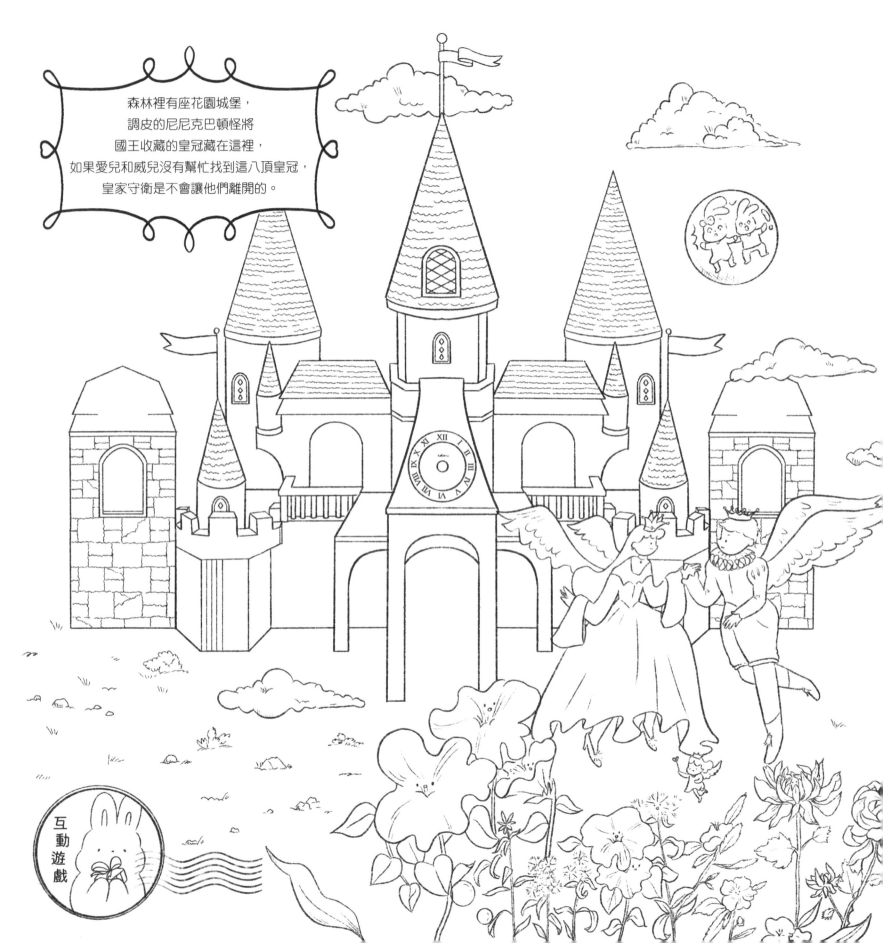

森林裡有座花園城堡，
調皮的尼尼克巴頓怪將
國王收藏的皇冠藏在這裡，
如果愛兒和威兒沒有幫忙找到這八頂皇冠，
皇家守衛是不會讓他們離開的。

互動遊戲

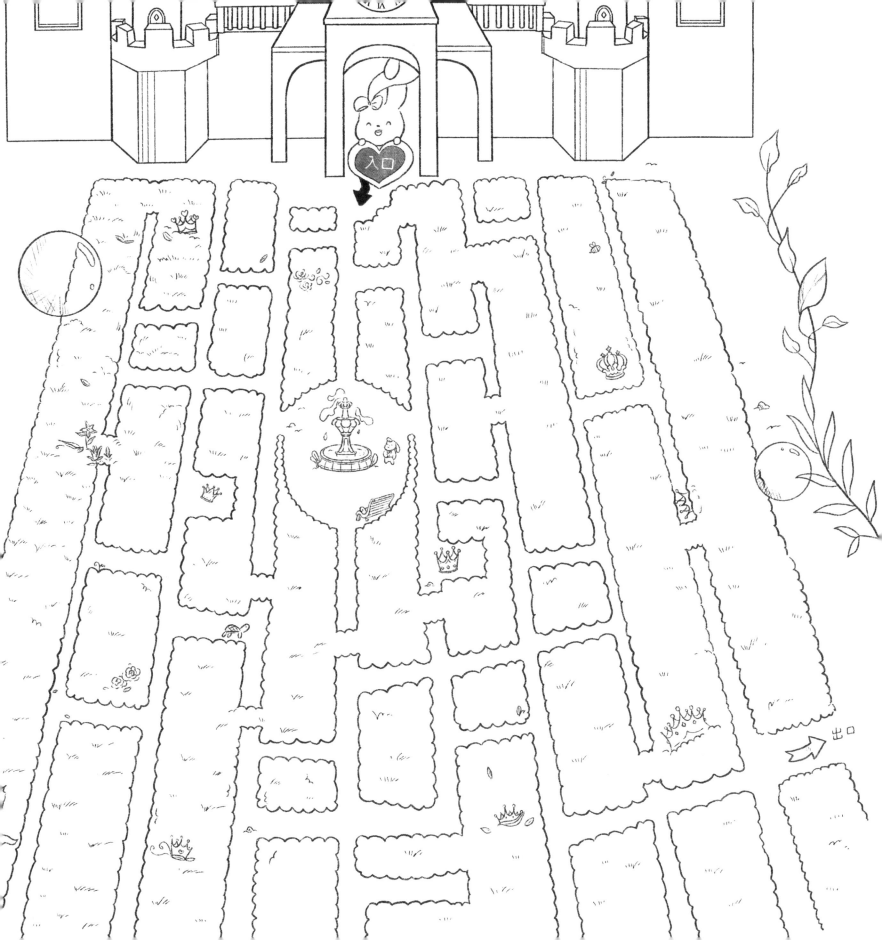

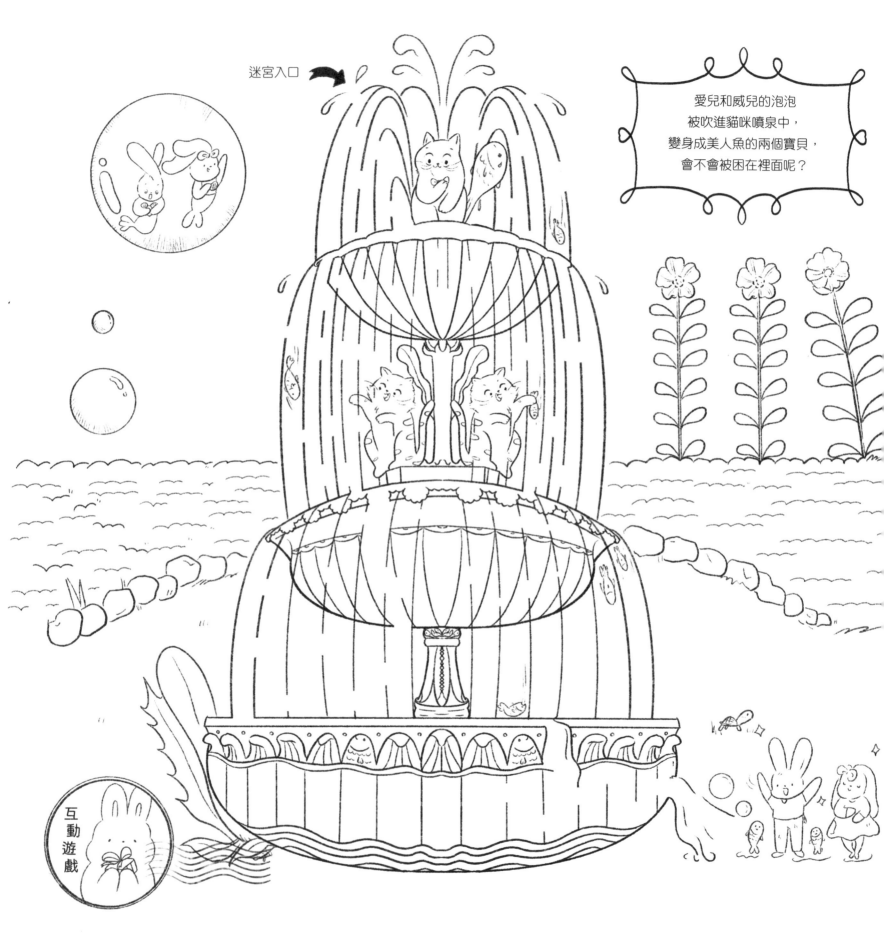

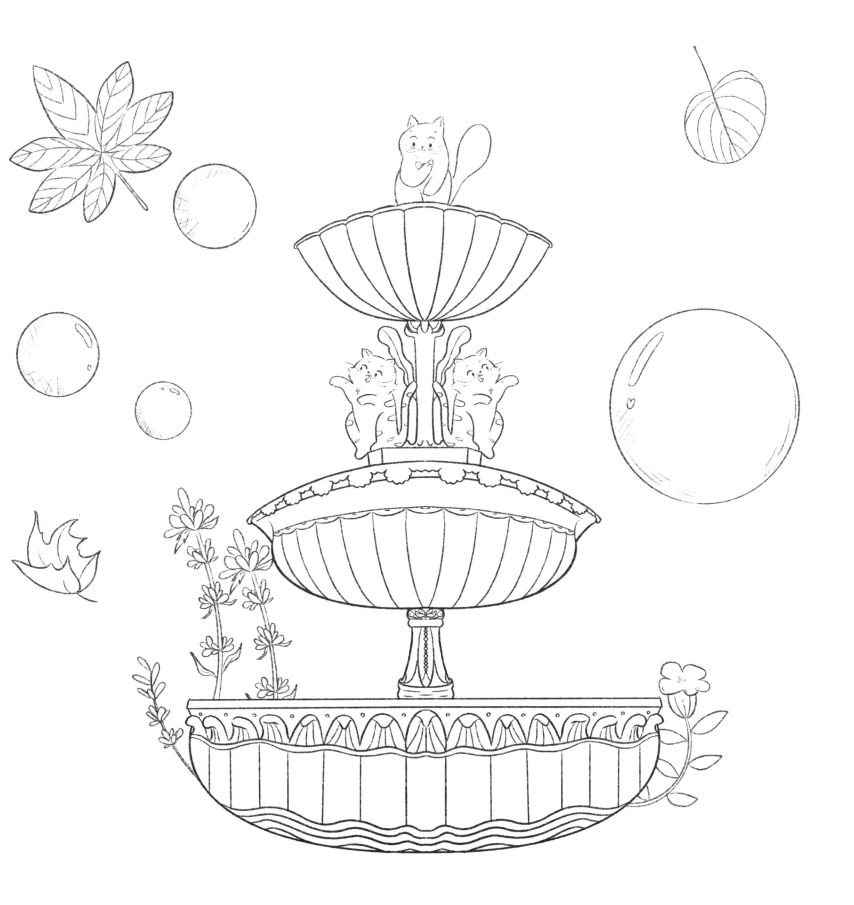

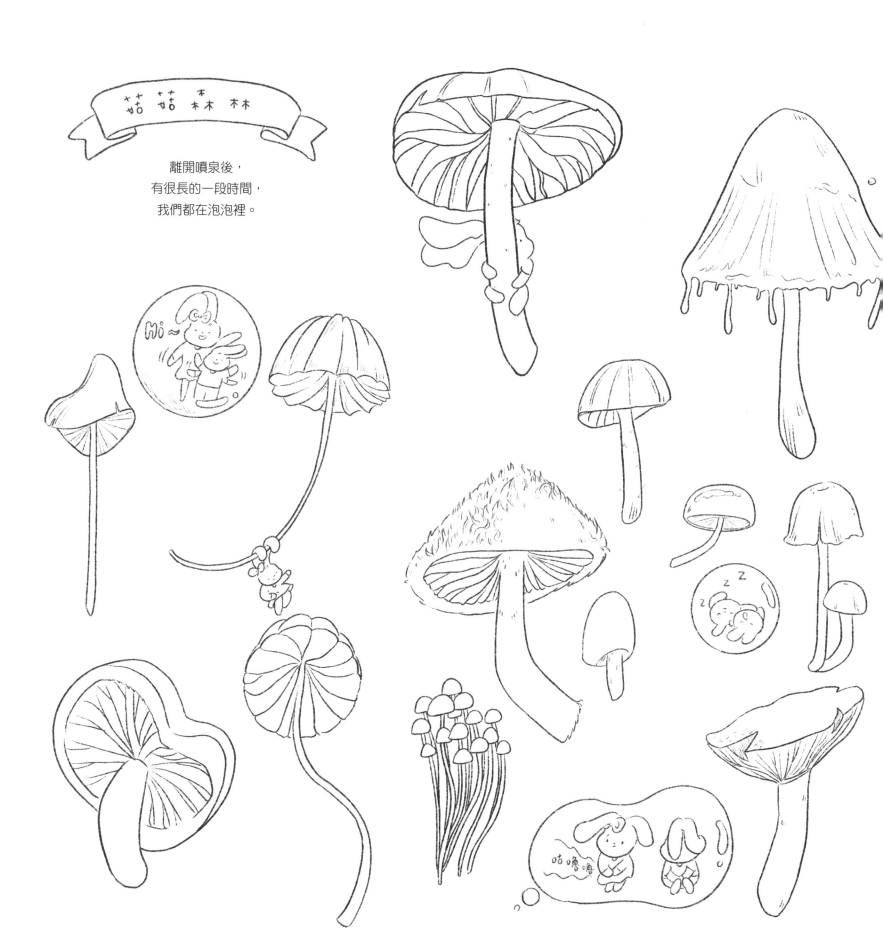

菇菇森林

離開噴泉後，
有很長的一段時間，
我們都在泡泡裡。

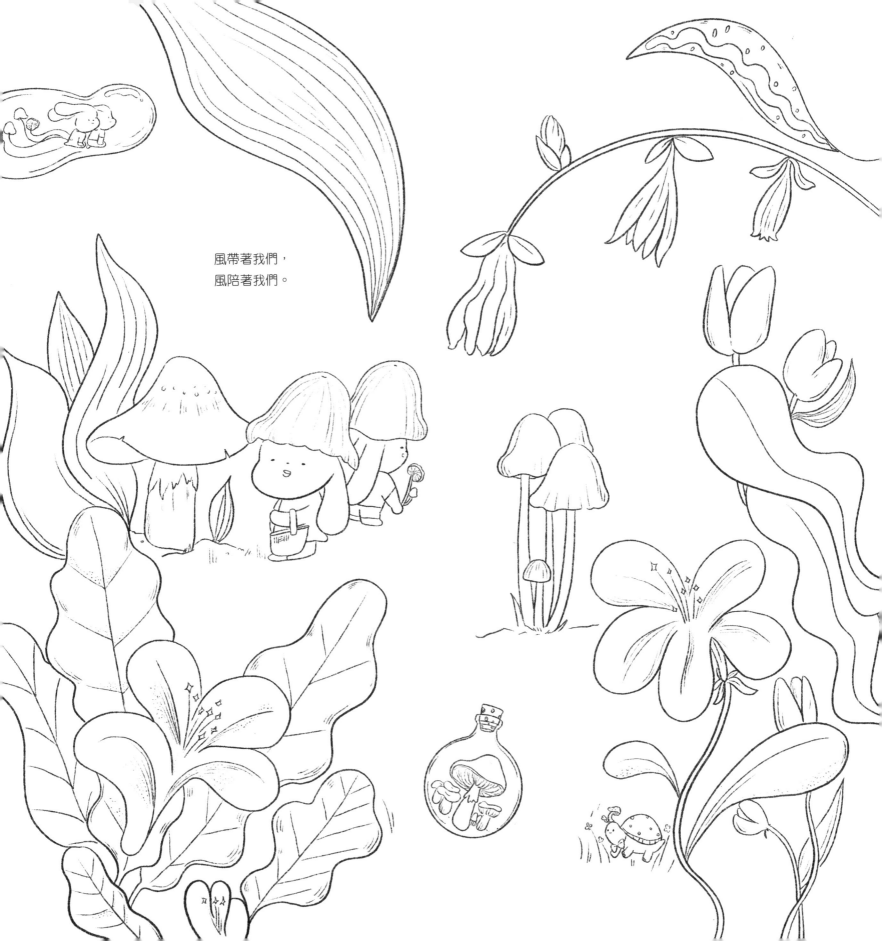

風帶著我們，
風陪著我們。

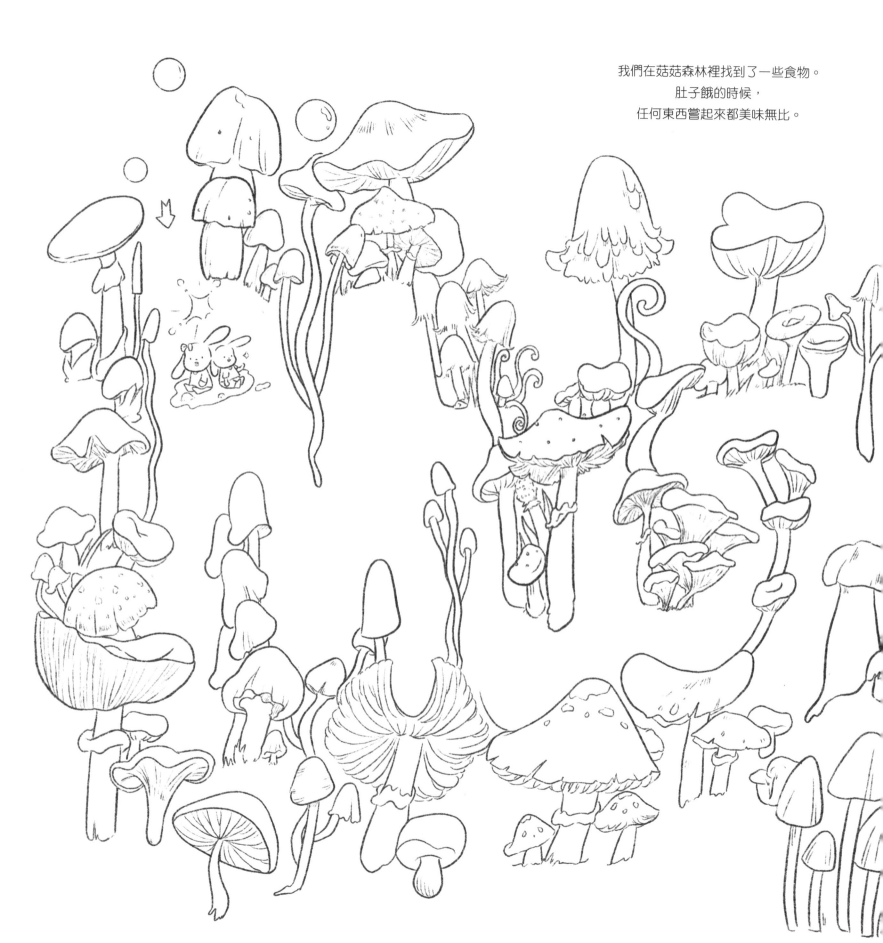

我們在菇菇森林裡找到了一些食物。
肚子餓的時候，
任何東西嘗起來都美味無比。

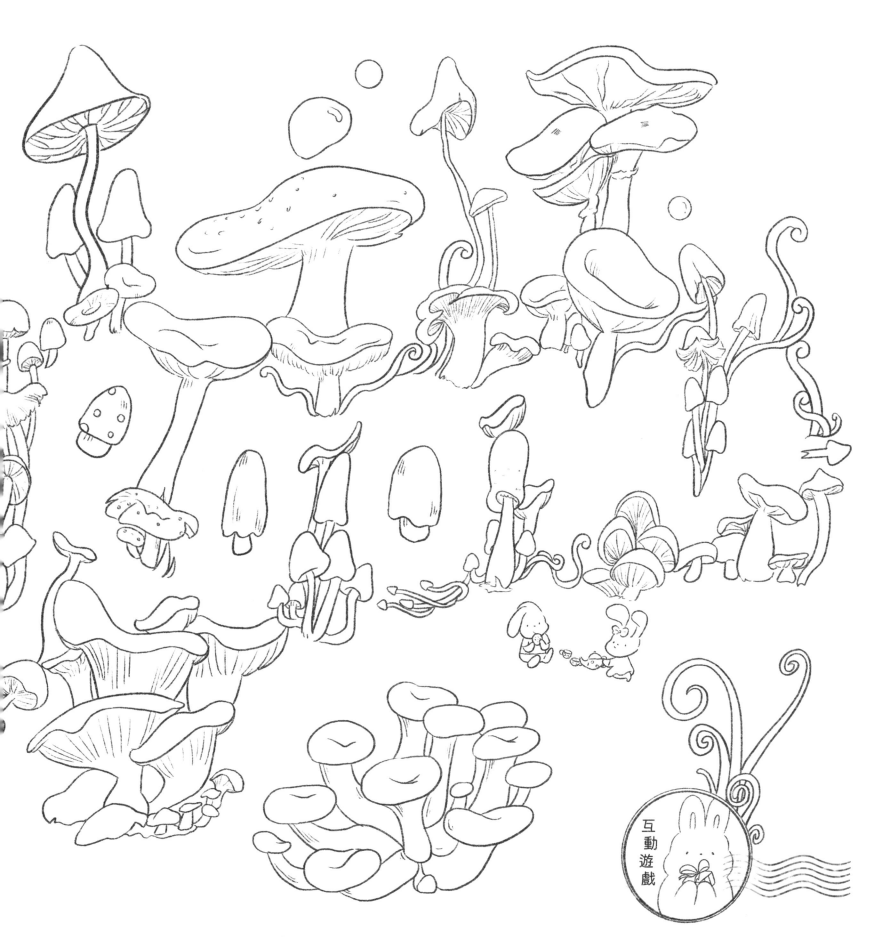

互動遊戲

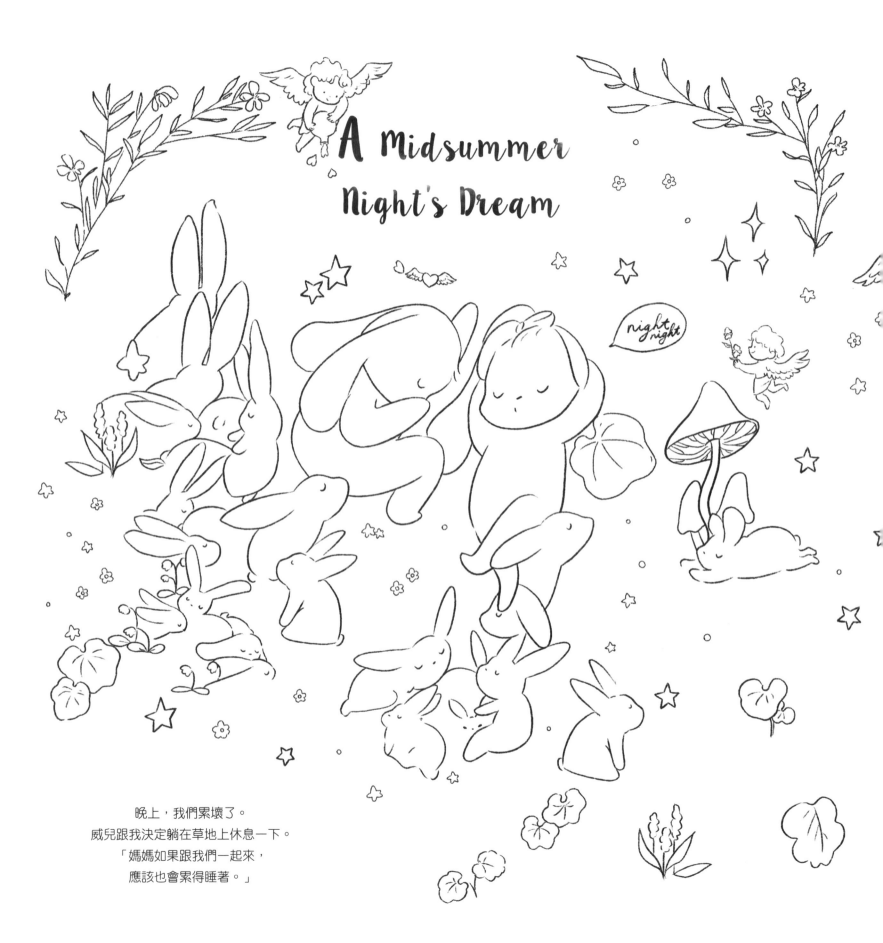

A Midsummer Night's Dream

night night

晚上，我們累壞了。
威兒跟我決定躺在草地上休息一下。
「媽媽如果跟我們一起來，
應該也會累得睡著。」

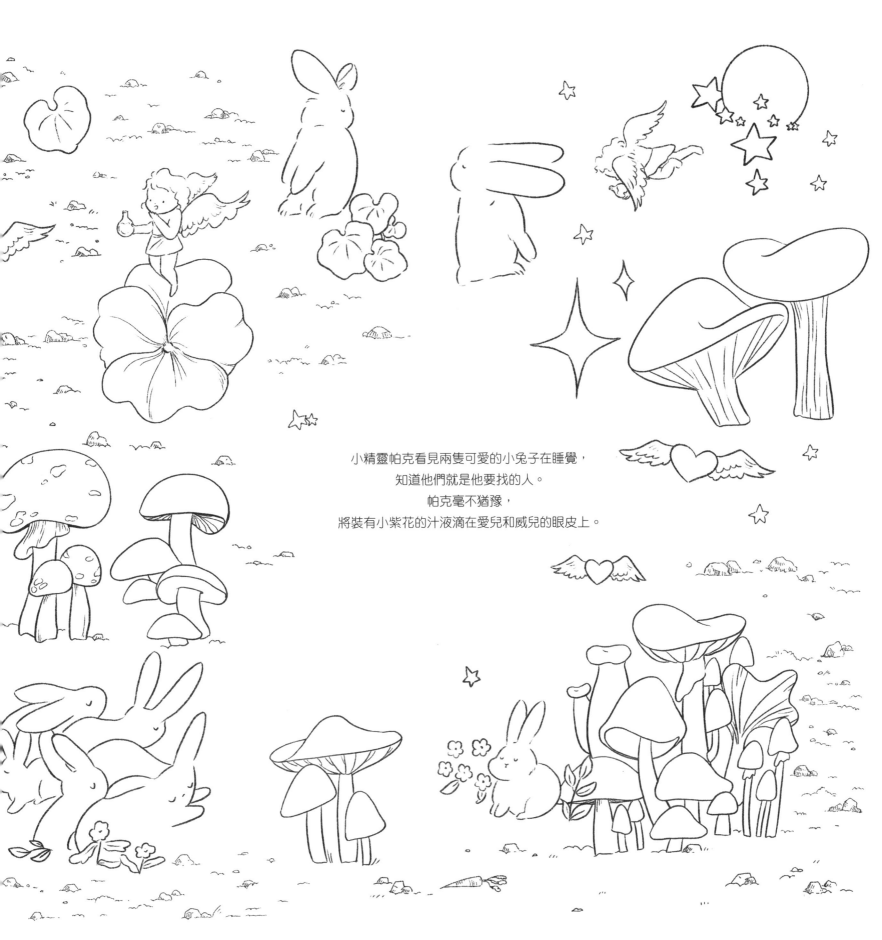

小精靈帕克看見兩隻可愛的小兔子在睡覺，
知道他們就是他要找的人。
帕克毫不猶豫，
將裝有小紫花的汁液滴在愛兒和威兒的眼皮上。

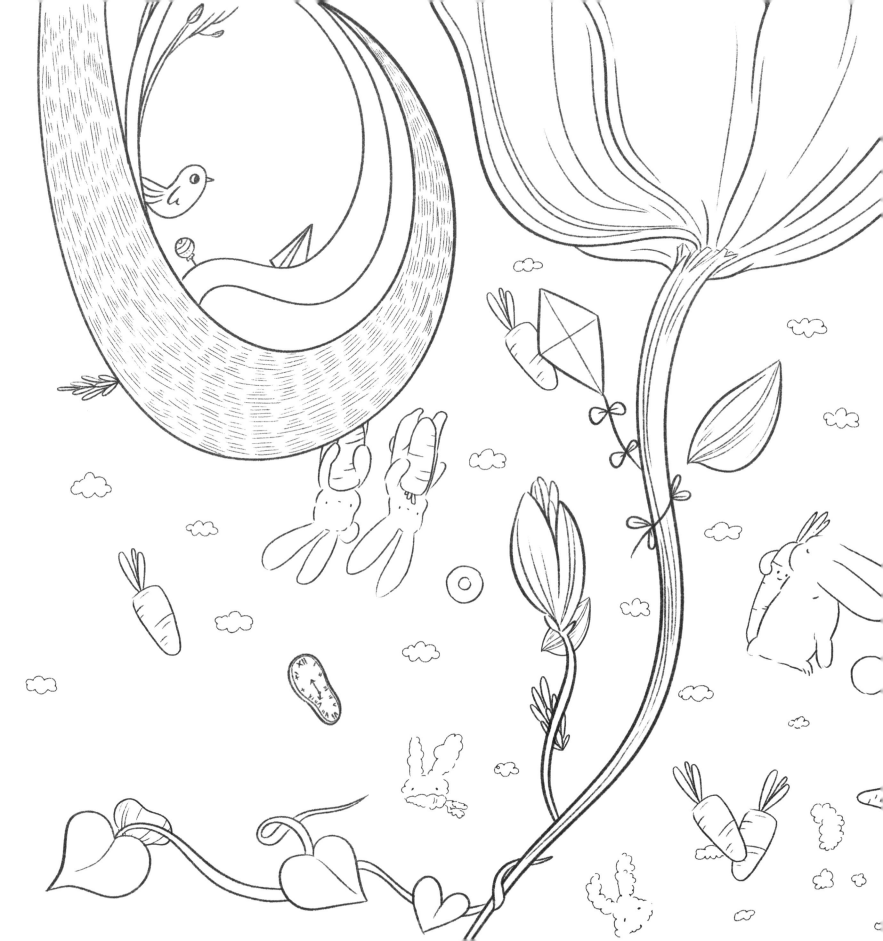

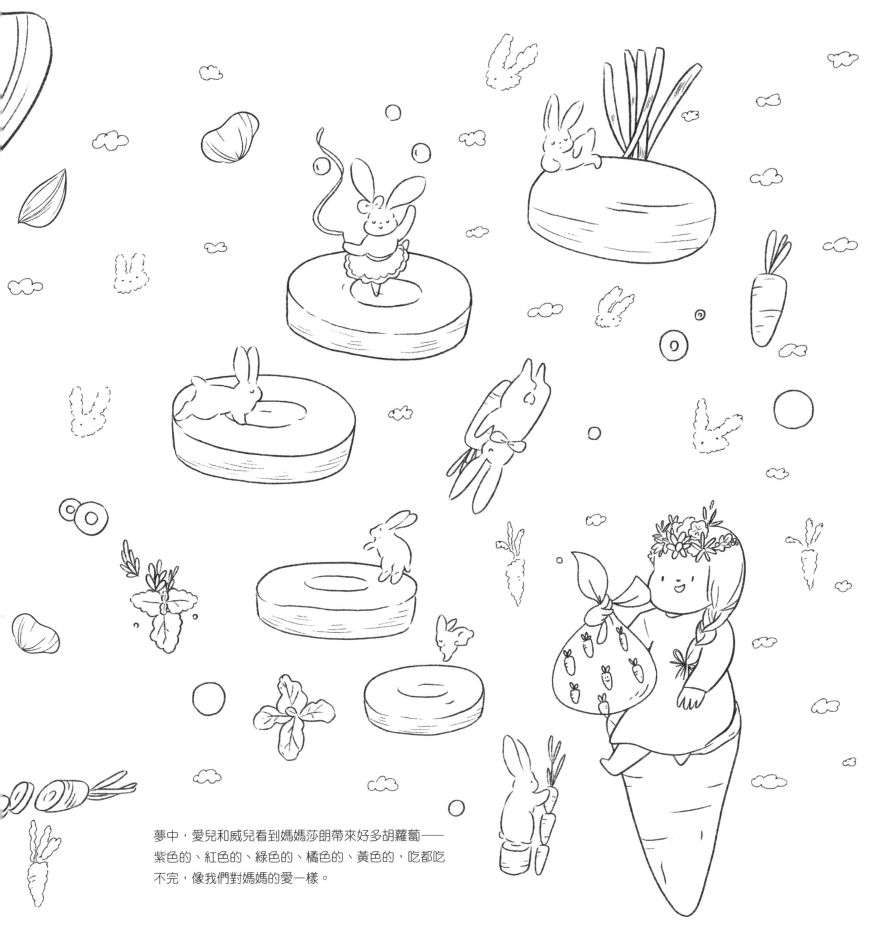

夢中，愛兒和威兒看到媽媽莎朗帶來好多胡蘿蔔——
紫色的、紅色的、綠色的、橘色的、黃色的，吃都吃
不完，像我們對媽媽的愛一樣。

End of Act 1

第一幕 終

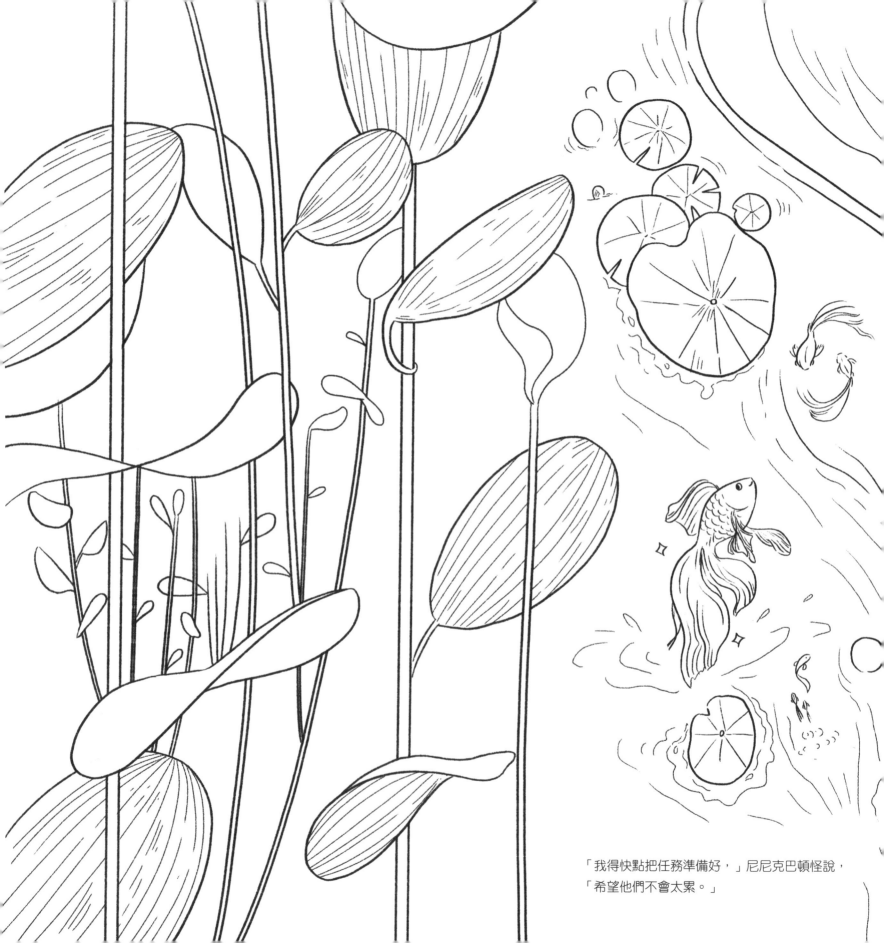

「我得快點把任務準備好，」尼尼克巴頓怪說，
「希望他們不會太累。」

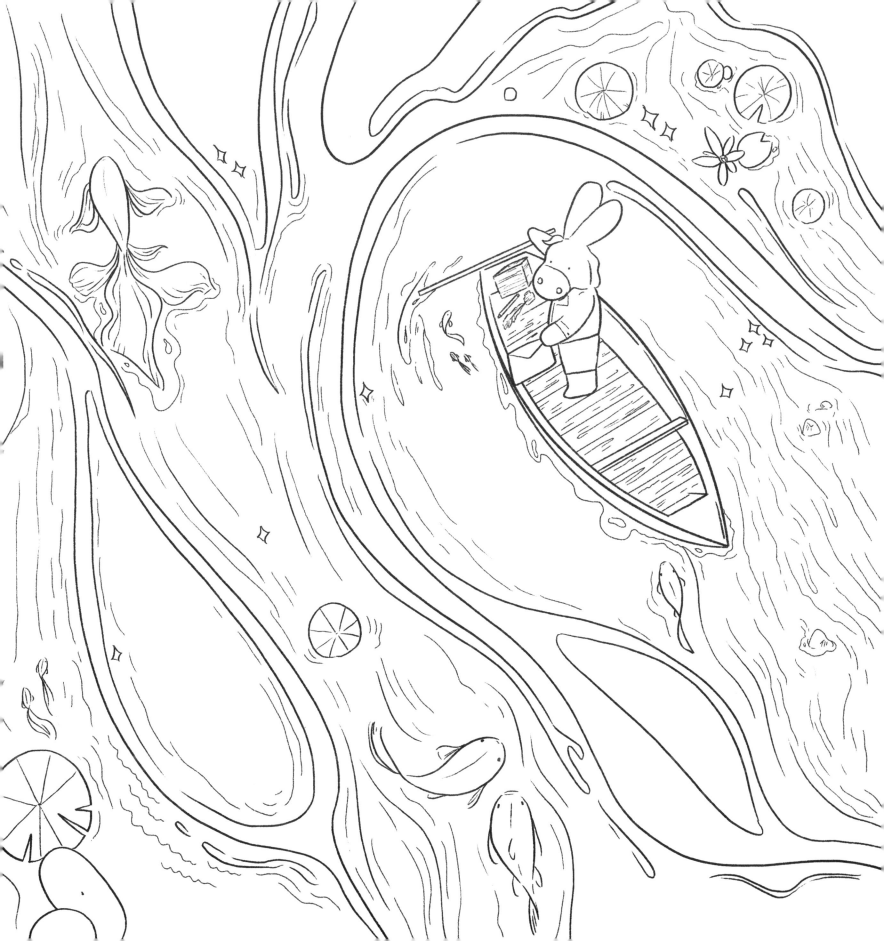

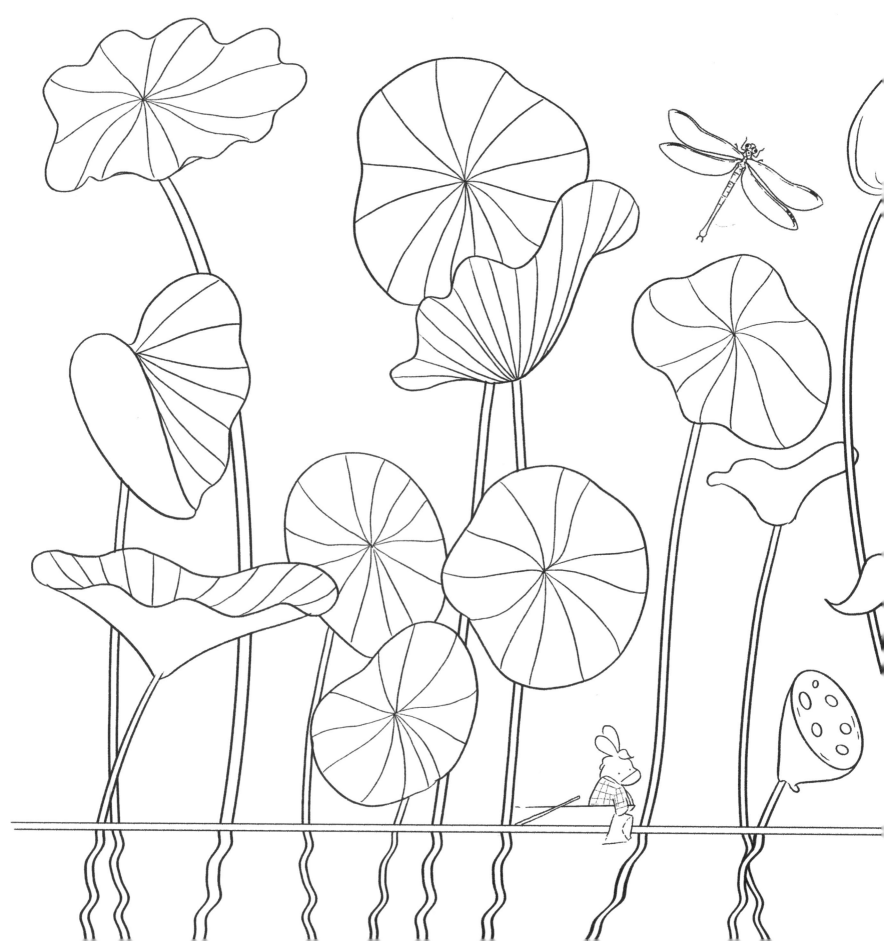

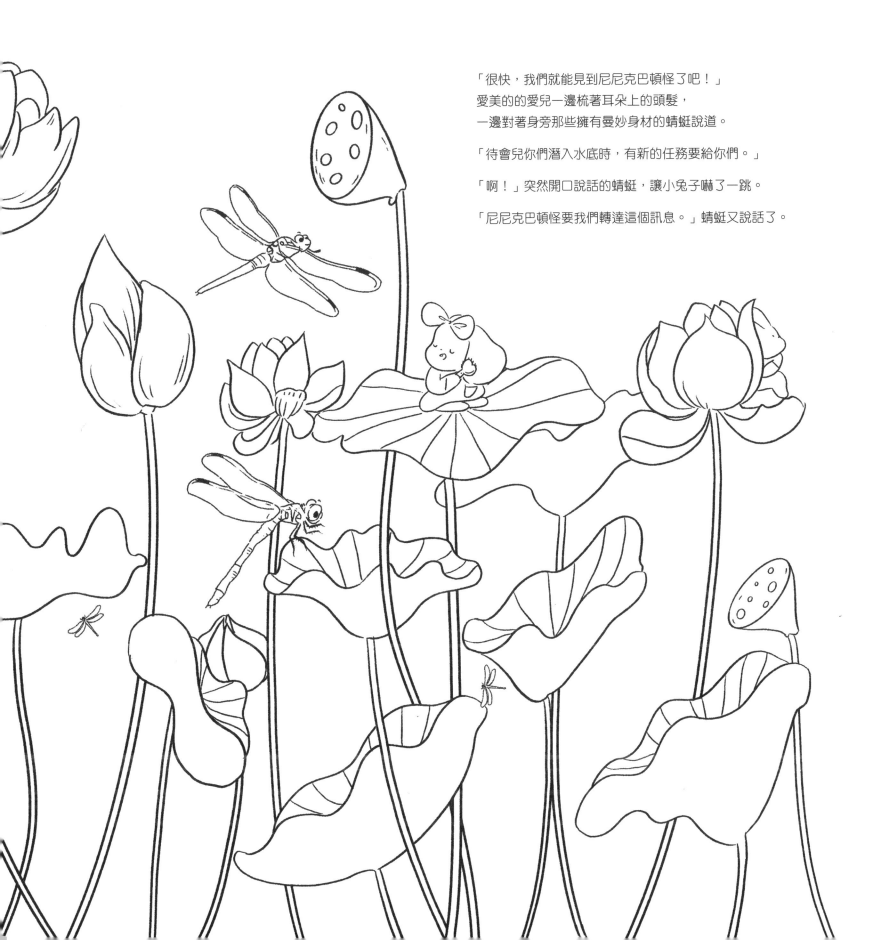

「很快，我們就能見到尼尼克巴頓怪了吧！」
愛美的的愛兒一邊梳著耳朵上的頭髮，
一邊對著身旁那些擁有曼妙身材的蜻蜓說道。

「待會兒你們潛入水底時，有新的任務要給你們。」

「啊！」突然開口說話的蜻蜓，讓小兔子嚇了一跳。

「尼尼克巴頓怪要我們轉達這個訊息。」蜻蜓又說話了。

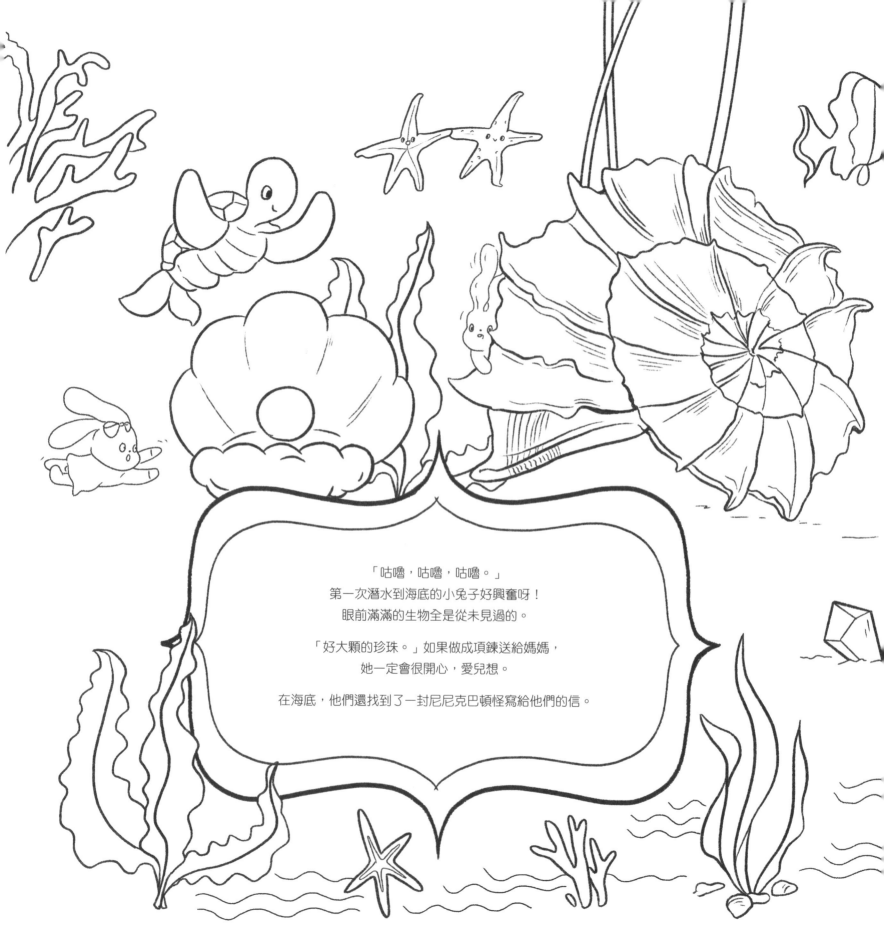

「咕嚕，咕嚕，咕嚕。」
第一次潛水到海底的小兔子好興奮呀！
眼前滿滿的生物全是從未見過的。

「好大顆的珍珠。」如果做成項鍊送給媽媽，
她一定會很開心，愛兒想。

在海底，他們還找到了一封尼尼克巴頓怪寫給他們的信。

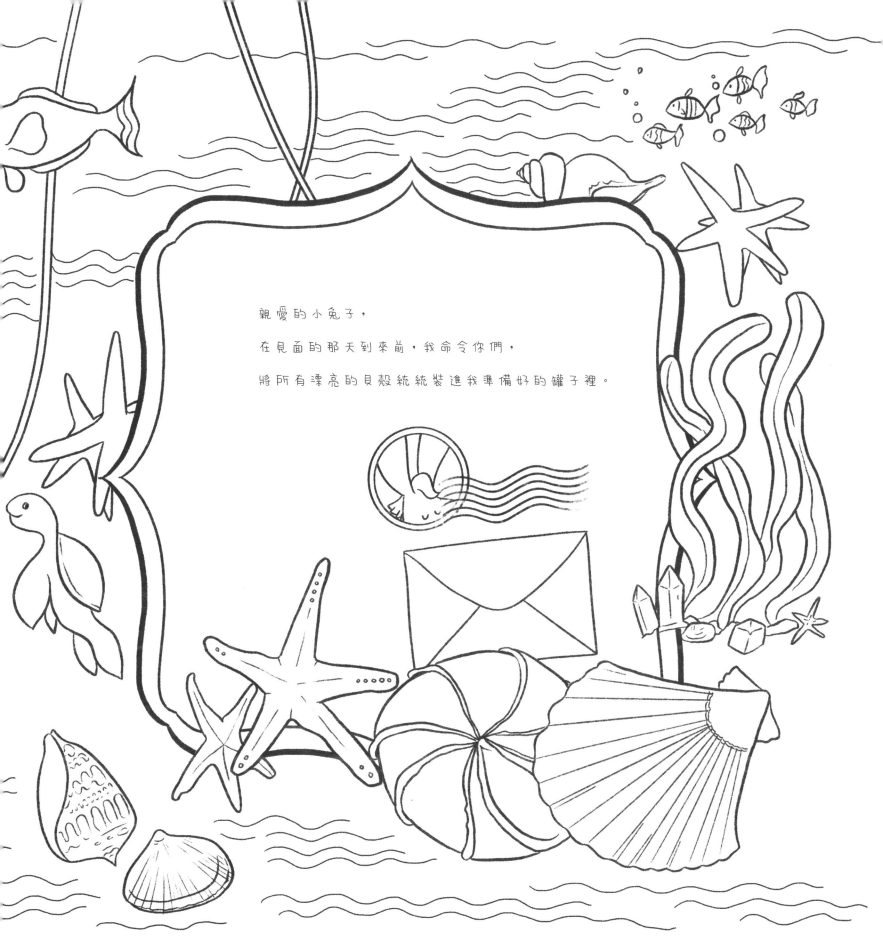

親愛的小兔子，

在見面的那天到來前，我命令你們，

將所有漂亮的貝殼統統裝進我準備好的罐子裡。

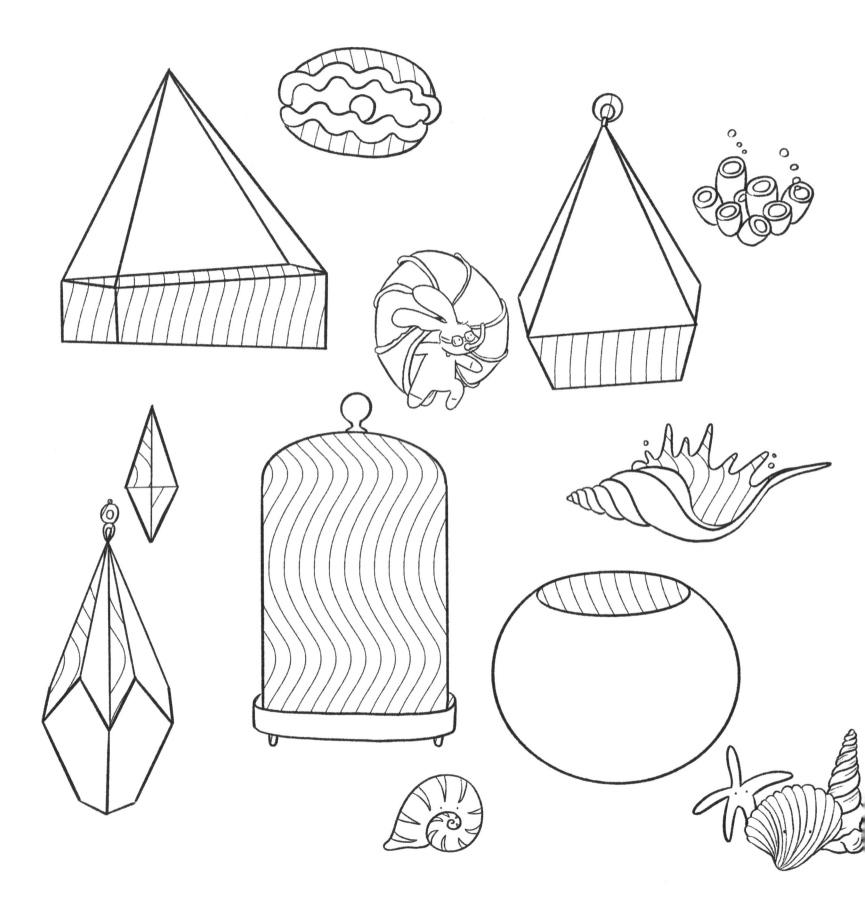

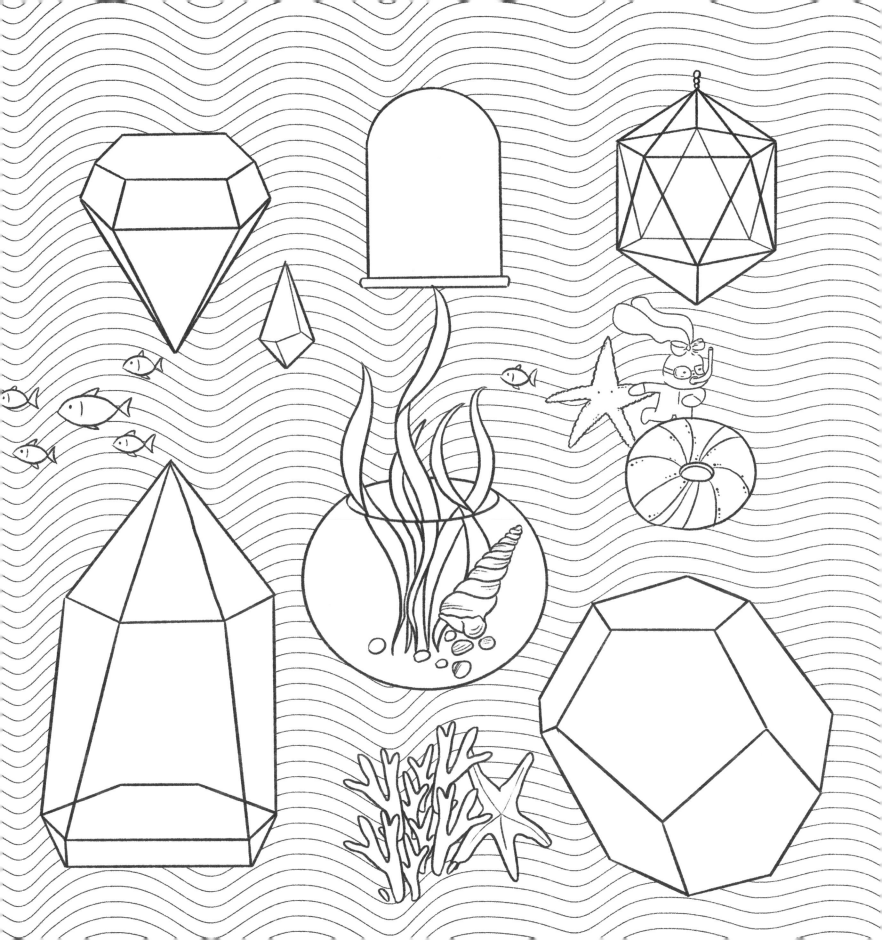

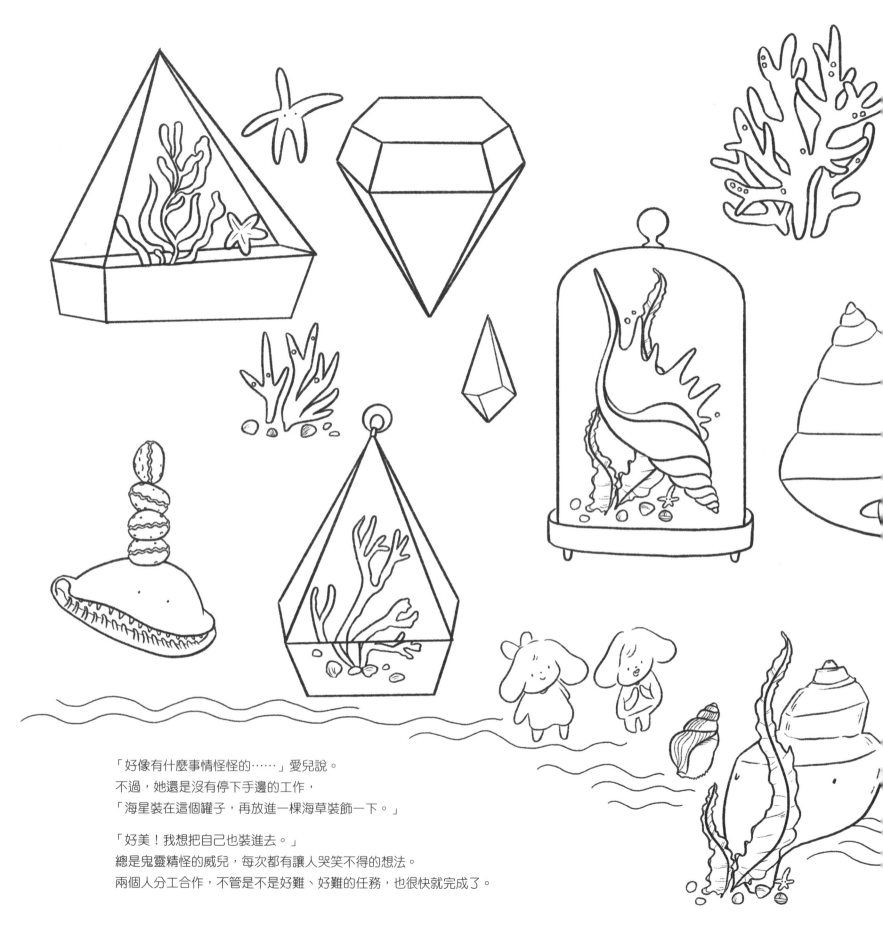

「好像有什麼事情怪怪的⋯⋯」愛兒說。
不過，她還是沒有停下手邊的工作，
「海星裝在這個罐子，再放進一棵海草裝飾一下。」

「好美！我想把自己也裝進去。」
總是鬼靈精怪的威兒，每次都有讓人哭笑不得的想法。
兩個人分工合作，不管是不是好難、好難的任務，也很快就完成了。

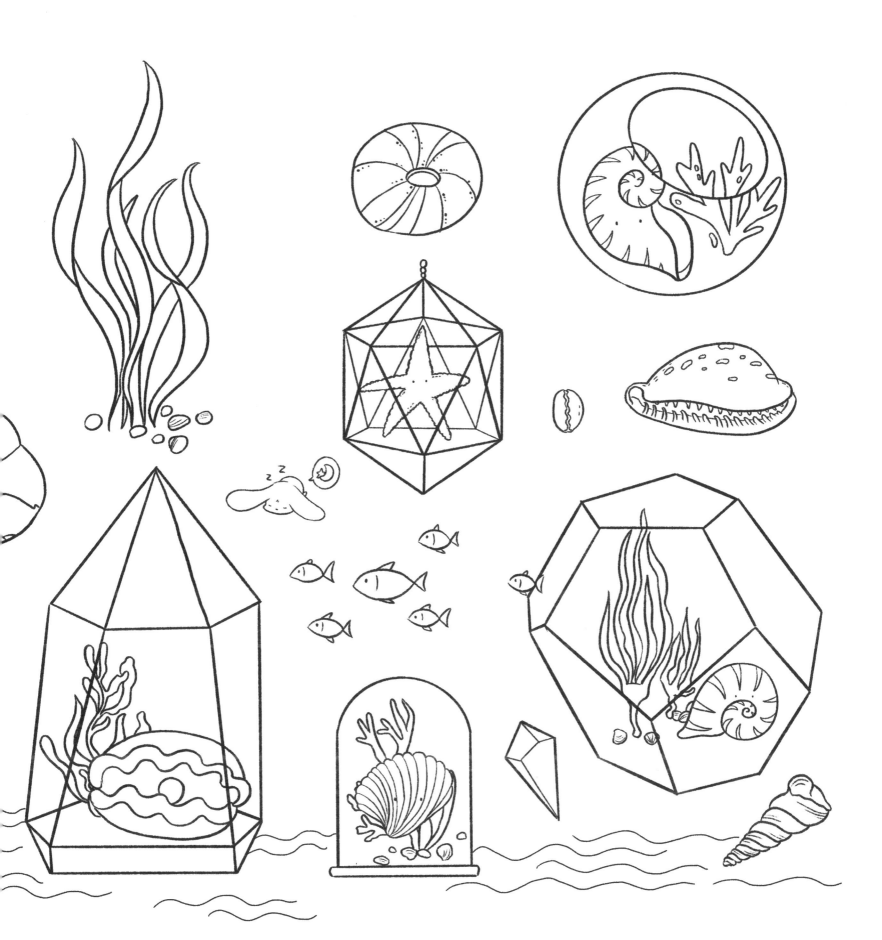

上岸後，愛兒跟威兒被帶到一處好棒的沙灘。

「我想，是尼尼克巴頓怪幫我們預約的。」
姊弟倆在沙灘上盡情享受高級設施，好像已經忘記自己為什麼離家了。

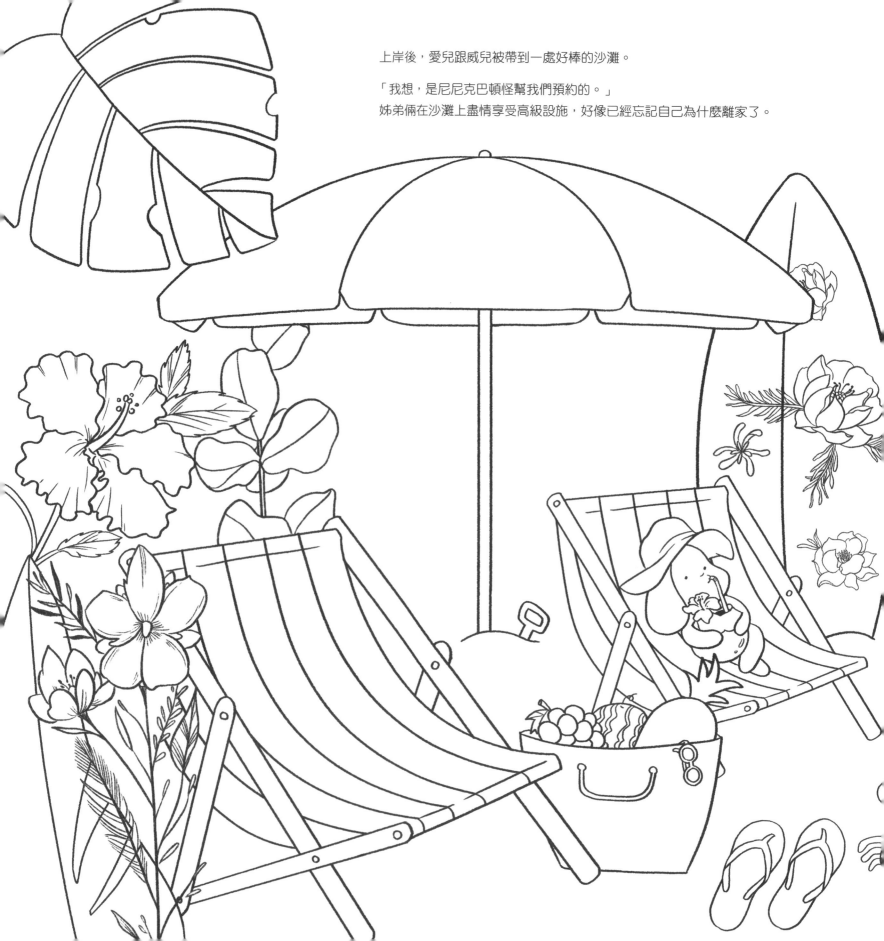

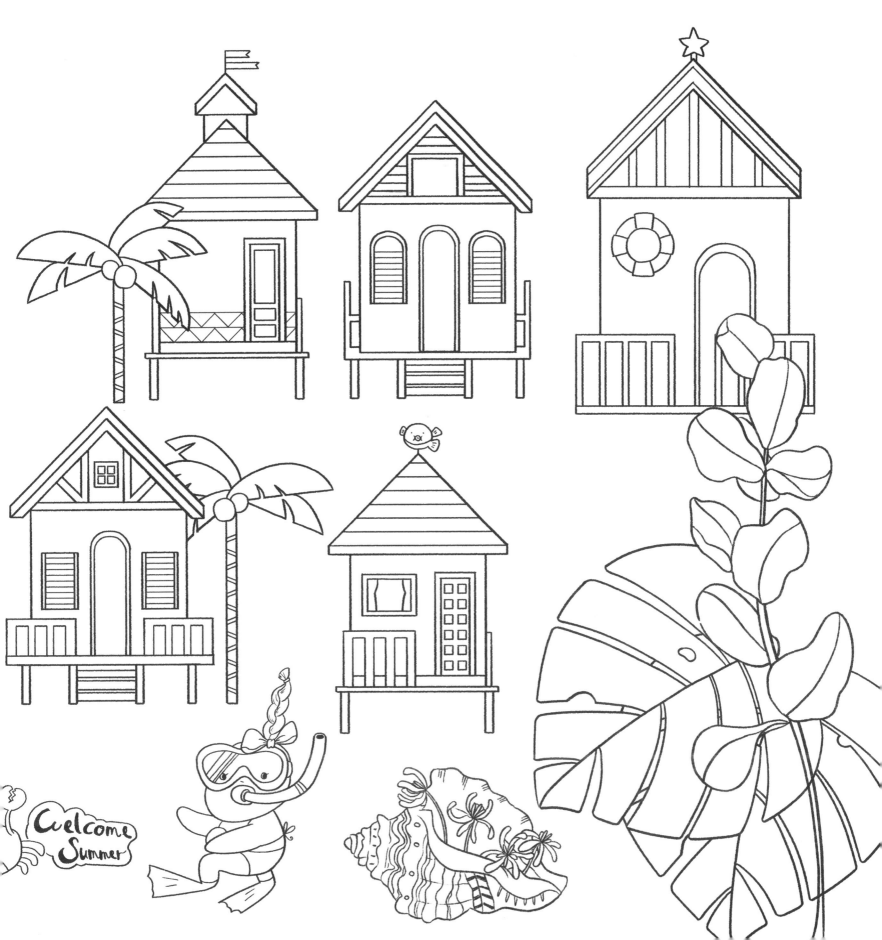

Welcome Summer

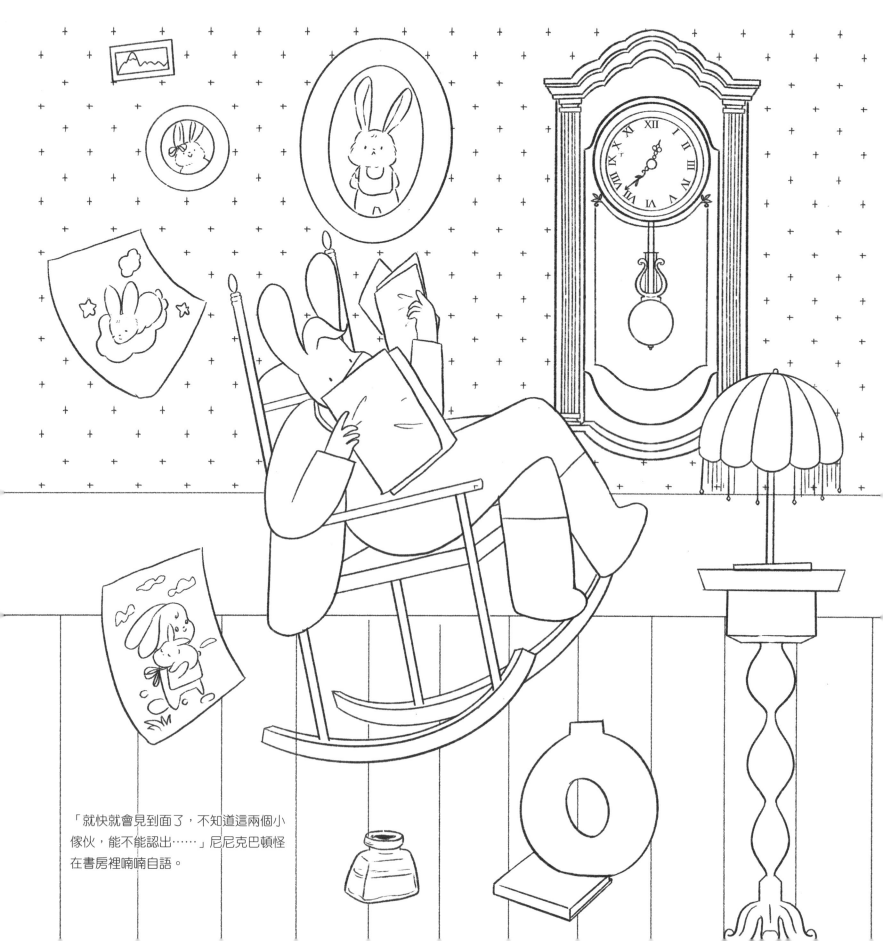

「就快就會見到面了，不知道這兩個小傢伙，能不能認出……」尼尼克巴頓怪在書房裡喃喃自語。

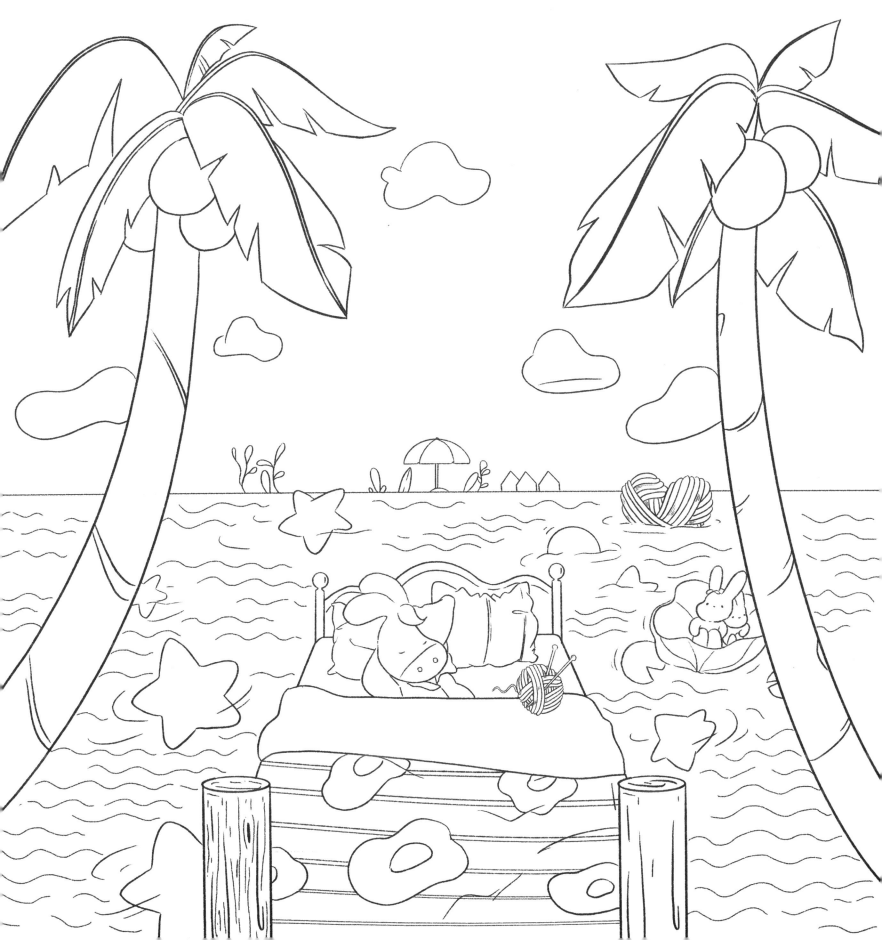

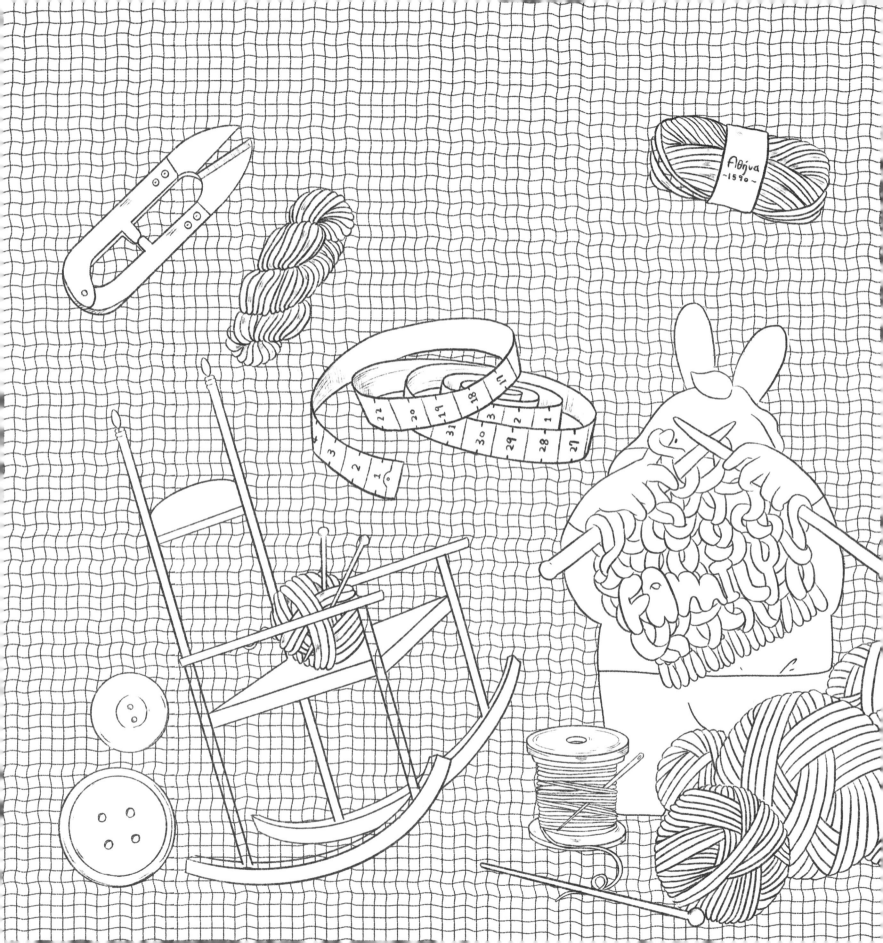

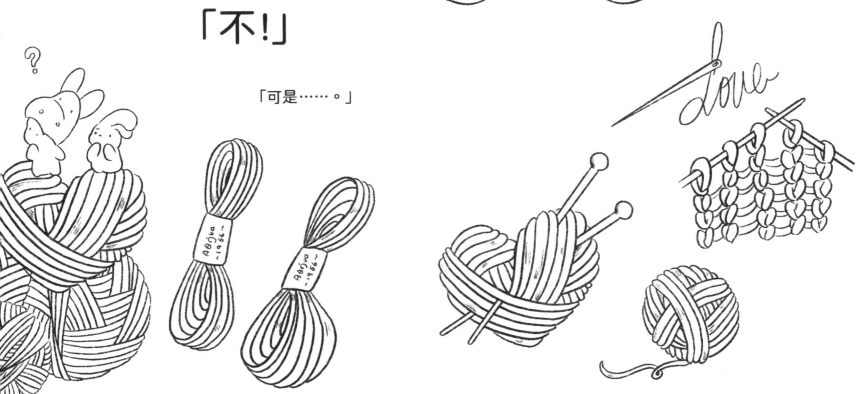

「尼尼克巴頓怪?」

「爸爸?」

「不!」

「可是……。」

我看見一個奇怪得不得了的景象。我做了一個夢，沒人能說明那是個怎樣的夢。如果有人想解釋這個夢，那他一定是個蠢驢……。那個夢——人的眼睛從來沒有聽到過，人的耳朵從來沒有看見過。他的手無法品嘗，他的舌頭也想不出道理，他的心無法說話。我要教彼得昆斯幫這個夢寫一首歌。就叫它「波頓的夢」，因為這個夢毫無道理。

I have had a most rare vision. I have had a dream past the wit of man to say what dream it was.
Man is but an ass if he go about to expound this dream....The eye of man hath not heard,
the ear of man hath not seen, man's hand is not able to taste, his tongue to conceive,
nor his heart to report what my dream was. I wil get Peter Quince to write a ballad of this dream.
It shall be called "Bottom's" because it hath no bottom.

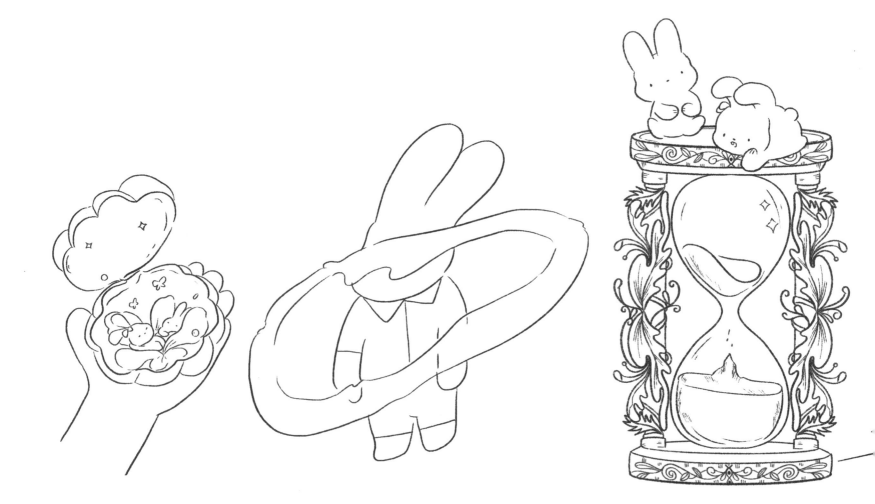

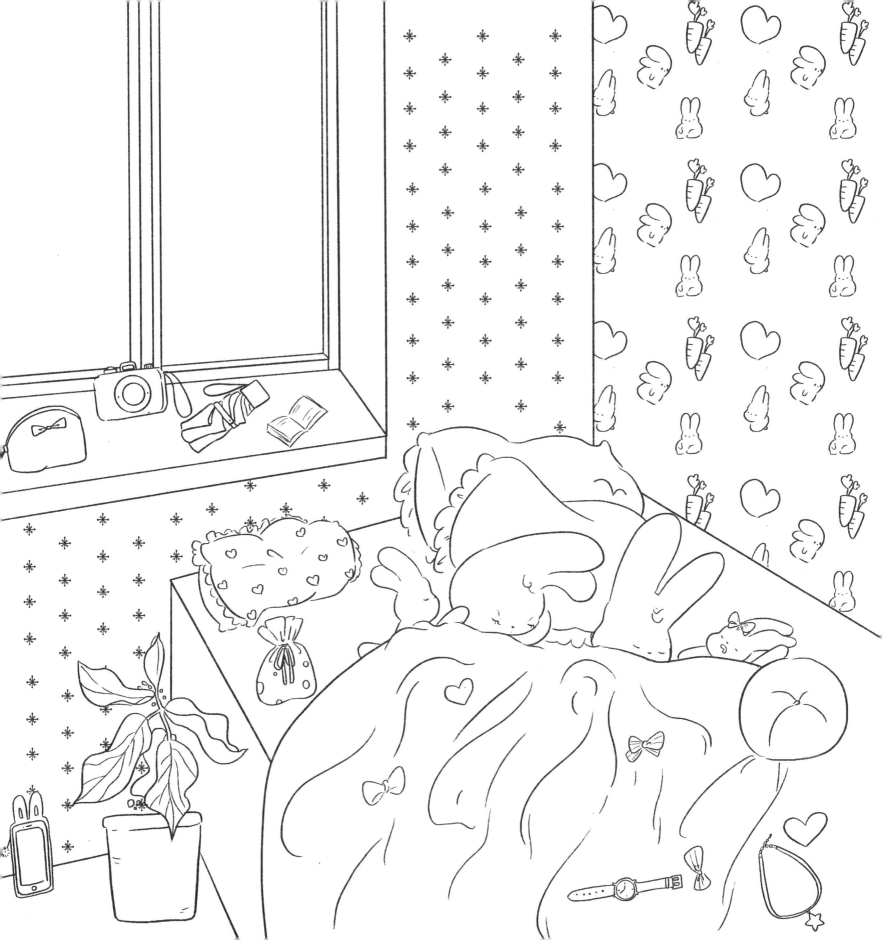

　　最好的戲劇不過是人生的縮影；而壞的只要用想
　　像來補上，也就不會壞到哪兒去了。

　　The best in this kind are but shadows; and the worst
　　are worse, if imagination amend them.

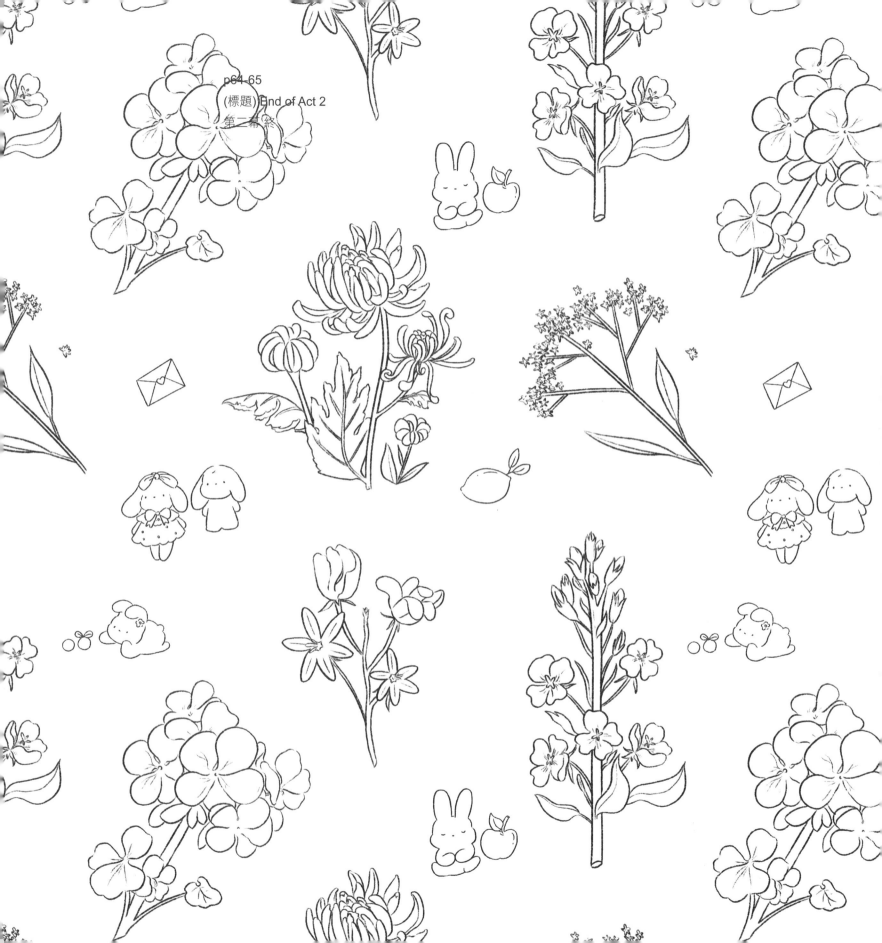

p64-65

(標題) End of Act 2

第二幕 終

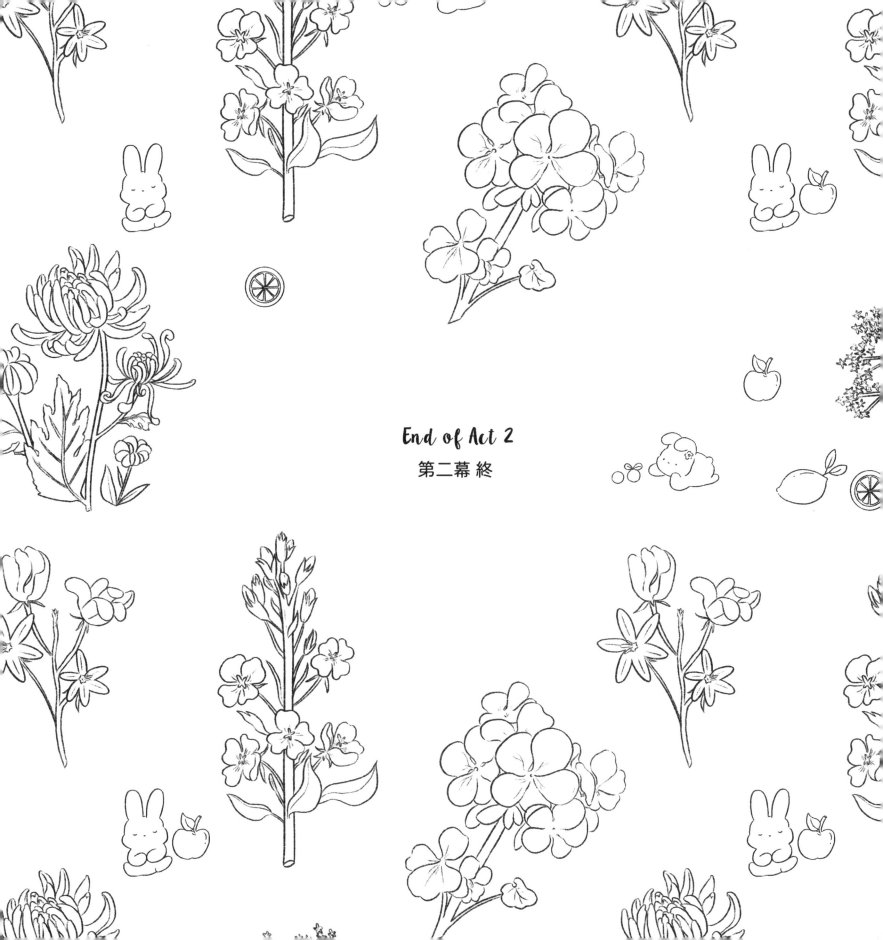

End of Act 2

第二幕 終

伊莉莎白的后冠
Origami Paper Crown

你知道伊莉莎白女王是莎翁的粉絲嗎？
深受皇室喜愛的莎士比亞
在《仲夏夜之夢》這齣喜劇裡，
還精心設計了恭維女王的橋段呢！

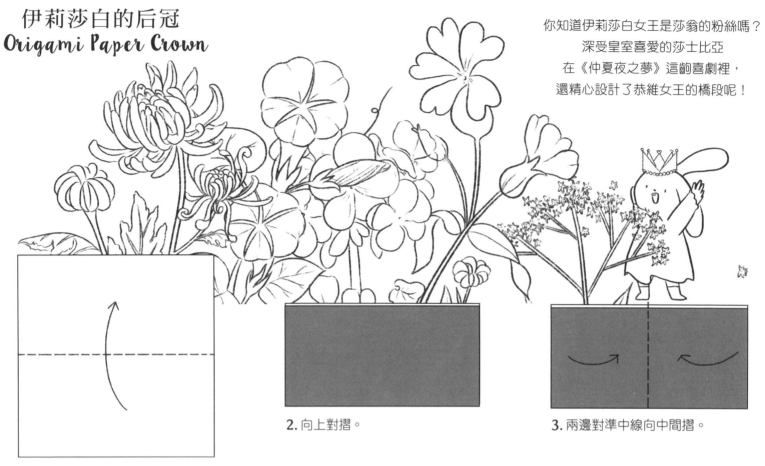

1. 取一張雙面同色的色紙。

2. 向上對摺。

3. 兩邊對準中線向中間摺。

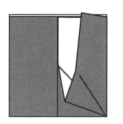
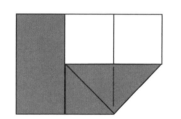

4. 如圖示，兩邊都打開再壓平。

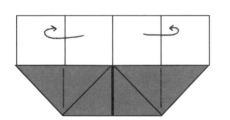
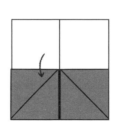
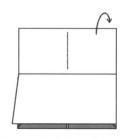

5. 將梯形的兩邊向後摺。

6. 上方第一層往下對摺。

7. 翻面。上方部分也往下對摺。

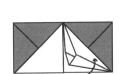

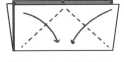

8. 上下轉向。左右兩角往下摺。

9. 右邊三角形打開再壓平。

10. 從開口拉起向後，再壓摺入後方。

11. 上方突出的一角往內收摺。

12. 重複步驟9～11，將左邊和背面都摺好。

13. 從底部開口向外拉開，讓A、B兩個角向內靠攏、合起。

14. 左右轉向。立體的后冠完成囉！

☆還可以依自己喜好點綴珍珠或貼紙做裝飾喔！

Spot the differences

在兩幅圖中找出10個不同的地方，圈出來。

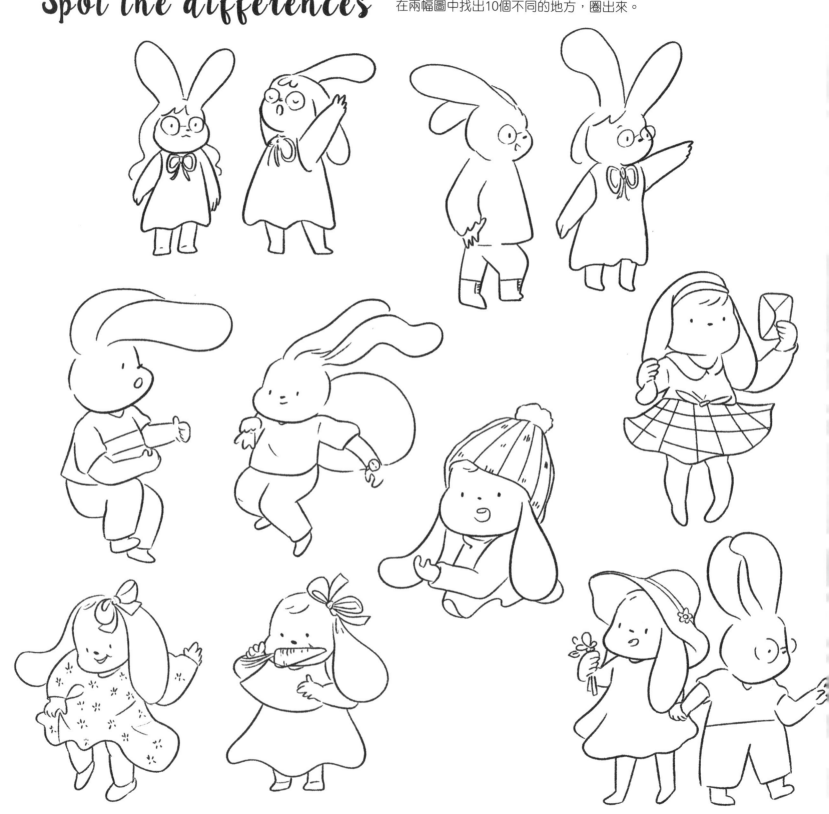

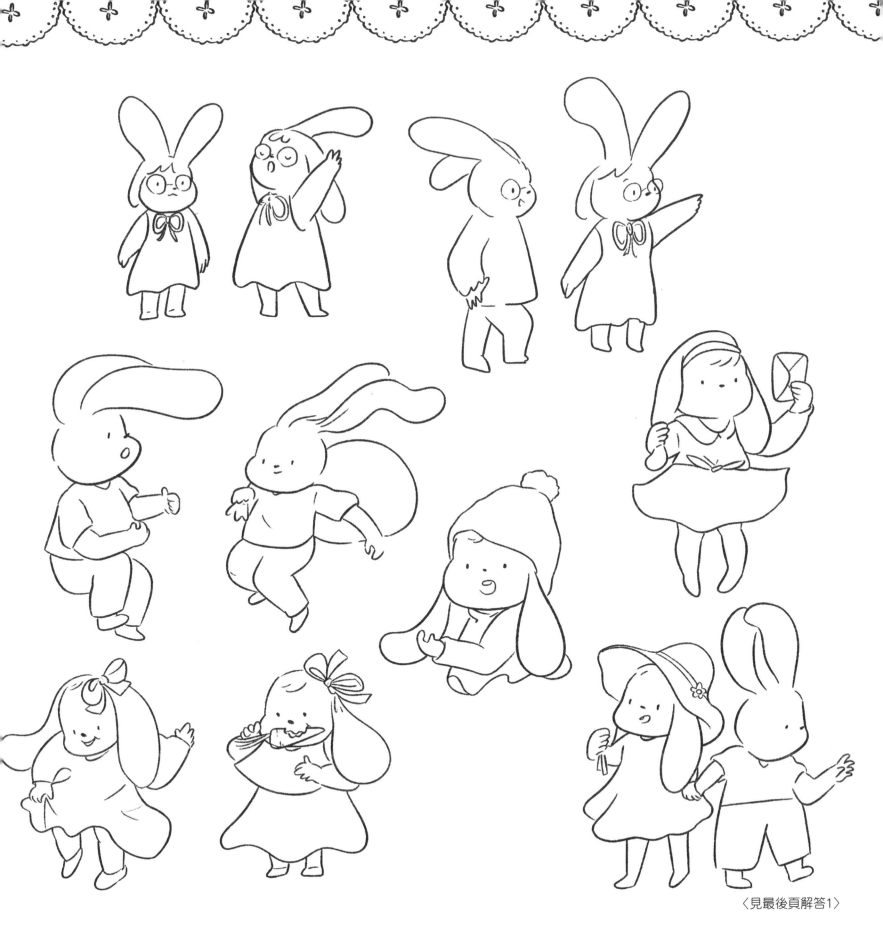

〈見最後頁解答1〉

Spot the differences

在兩幅圖中找出10個不同的地方，圈出來。

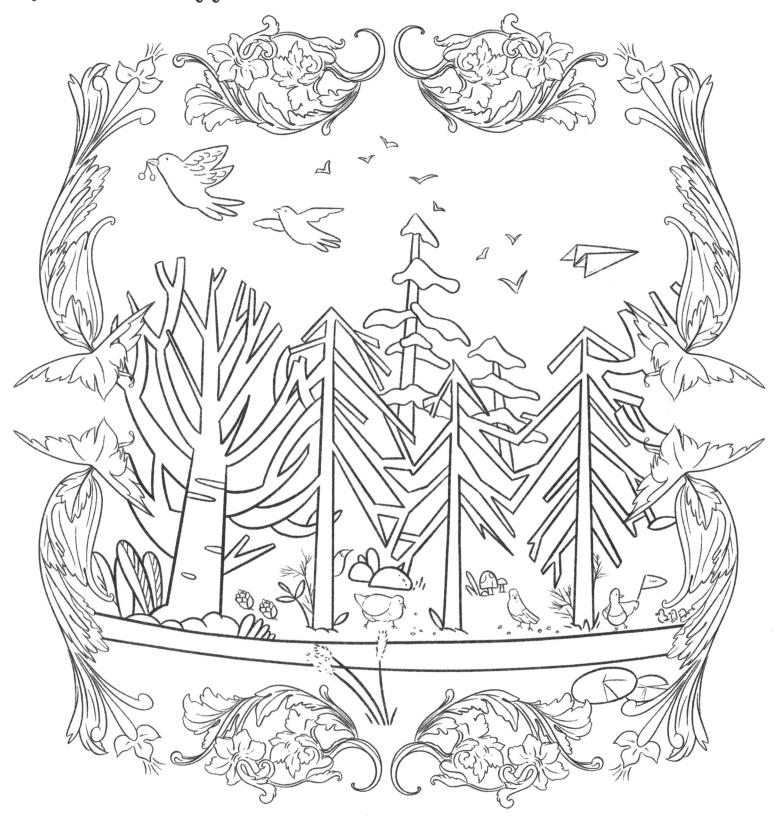

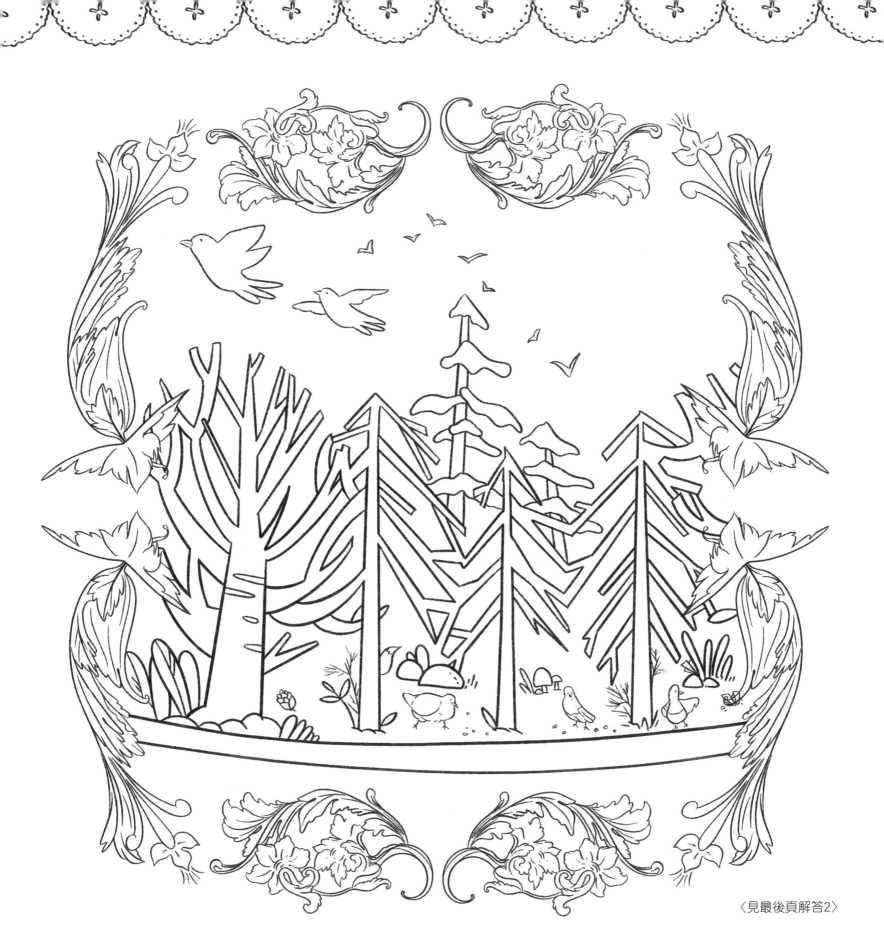

〈見最後頁解答2〉

定價320元

多彩多藝 8

夢境迷宮

作　　　者／Niksharon

封 面 繪 製／Niksharon

總 　編 　輯／徐昱

執 行 美 編／陳麗娜

出 　版 　者／**漢欣文化事業有限公司**

地　　　址／新北市板橋區板新路206號3樓

電　　　話／02-8953-9611

傳　　　真／02-8952-4084

郵 撥 帳 號／05837599 漢欣文化事業有限公司

電 子 郵 件／hsbookse@gmail.com

初 版 一 刷／2021年9月

國家圖書館出版品預行編目（CIP）資料

夢境迷宮：Shakespeare can be fun /Niksharon著. -- 初版. -- 新北市：漢欣文化事業有限公司, 2021.09
72面；25x25公分. -- (多彩多藝；8)

ISBN 978-957-686-812-2(平裝)

1.著色畫 2.繪畫 3.畫冊

947.39　　　　　　110012929

解答 1

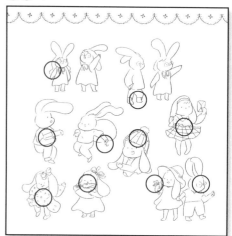

解答 2

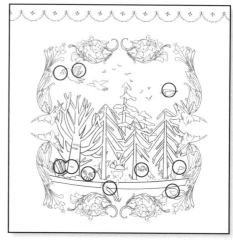